神遊・物外

陳庭詩

策劃	行政院文化建設委員會
	雄獅美術
召集人	陳其南
策劃小組	楊宣勤・禚洪濤・潘耕吉
	周雅菁・魏嘉慧
出版	雄獅圖書股份有限公司
著作權人	行政院文化建設委員會
顧問群	石守謙・李明明・李欽賢
	廖修平・鄭明進・鄭善禧
	顏娟英

三十二位傳記作者
共譜台灣美術家的心曲

美術的開創與傳承，依靠的是美術創作與美學文字的相輔相成，自古以來中西美術史中美術家往往兼任美術論述、批評與分析的工作，近代以來才逐漸分工，而出現了專業美術文字工作者。

本套【美術家傳記叢書】順利進行到今日的第五階段共五十本，除了有關人士的努力之外，也是得力於三十二位作者共同參與方可實現。其中有教授、詩人、畫家、攝影家，也有資深編輯；無論是台灣美術史學者或是業餘研究者或是甫自研究所畢業的年輕學者，都以撰寫一本心儀的美術家，為台灣美術盡一份心力。當作者與編者親眼看到前輩美術家陳進、顏水龍、楊三郎、劉其偉、林之助等人帶著滿意神情捧著一本新出爐的美術家傳記叢書，才放下一顆忐忑不安之心，同時也與美術家分享了出版的喜悅。

一位稱職的作者是一本傳記叢書成功的首要條件，在尋覓作者的過程中充滿了驚奇與挑戰：資深攝影家張照堂主動表態願意撰寫《鄉愁‧記憶‧鄧南光》；中研院美術史學者顏娟英以其雄厚的台灣美術史學養樂意為《水彩‧紫瀾‧石川欽一郎》一書主筆；畫家、詩人席慕蓉也歡喜有此機緣為其恩師提筆撰寫《彩墨‧千山‧馬白水》……他們的主動積極令人驚喜。出版《草書‧狂雲‧陳雲程》則充滿了挑戰，陳雲程雖是百歲書家但成名甚晚，研究者少而有關論文資料更是罕見，所幸書法家陳宏勉以厚植台灣書史之心，完成陳老先生的出土工作。

撰寫過程的苦與樂，將隨書的出版成為過去，然作者努力的痕跡必將與書長存，年輕學者廖瑾瑗多次自費前往洛杉磯採訪郭雪湖，邱函妮也多次前往東京拜訪立石鐵臣夫人、畫家林銓居更經常去大陸收集溥心畬、余承堯、于右任的資料……在在顯示作者的責任感與求全之心；李欽賢以其長年研究台灣美術的筆耕經驗，成功地為讀者介紹了黃土水、廖繼春、郭柏川等美術家；作者鄭惠美以獨出的傳記文筆將席德進、劉其偉、陳其寬的一生寫得十分動人；蕭永盛則以個人特具情感的書寫風格，活現了張才與郎靜山的影像天地；洪米貞則期盼透過《靈魅‧狂想‧洪通》一書，將台灣樸素藝術帶到世界。還有許多不在列舉中的作者如：蕭瓊瑞、黃小燕、邱士華、廖雪芳、蔡文怡、白雪蘭、陳淑華、李奕興、盧廷清、李蕭錕、李郁周、林育淳、江衍疇、湯皇珍、陳惠玉、劉芳如、田麗卿、陳瓊花、鄭水萍、涂瑛娥，都以其專業與熱情付出了可貴心血。

本套書出版的原始動機在於呈現台灣美術家的才情並兼述台灣美術文化發展軌跡，沒想到間接促成了三十二位作者以文字豐厚了台灣美術。他們以文字向國人說出美術家一生精采的故事，同時也以文字教導國人如何欣賞美術家作品以及如何理解美術家的創作意境。

美術家以其作品呈現了「情」與「愛」；傳記作者則以文字再度彰顯了美術家的「情」與「愛」，如此台灣美術文化可望更濃更厚。

目錄

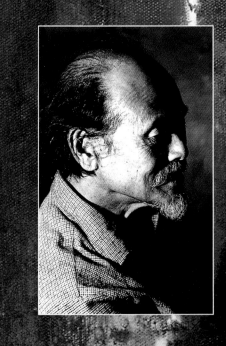

（洪龍木／攝）

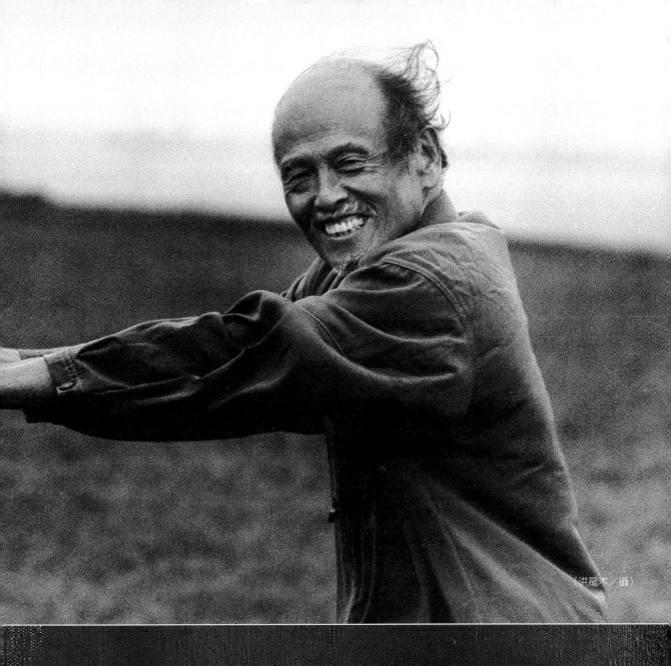

（洪龍木／攝）

失聰是上蒼的失誤，也是上天的恩寵。
在無聲的寂靜中，陳庭詩意外地找回生命的春天。
他獨居陋室，過著清寂的恬淡生活，
讓紛擾飄蕩的心情歸零，傾聽自身心靈的真摯呼喚，
活著，不為什麼，只是去做。
做版畫、做雕塑、畫水墨、畫壓克力畫、寫書法、作詩、篆刻，
他樣樣做，拼命做，非常人所能。
在濁世的眾生喧嘩中，
陳庭詩宛如一位修行的僧人，
以超越苦難的悲壯意志，走完一生，
他，是眾聲中的堅定清音，引人駐足諦聽。

I 耳氏的木刻版畫生涯

抗戰軍興，陳庭詩以藝術投入
抗日救亡的運動，
化名「耳氏」發表版畫，
那純靠手工拓印的木刻版畫，
燃燒著青年沸騰的心，也改變了他的一生。

1912 中華民國建國。
1916 陳庭詩出生。

顯赫的官宦世家

一個人能在專業上有所超越，必定是曾經跋涉過生命的荒地，才能在荒地上開出美麗的花朵。生命裡有許多不完美的情境，都是自己做不了主，一個八歲就聾了耳朵的人，面對生命的巨大裂口，他是如何度過生命的險灘，以自己的雙手補全了生命的裂痕，翻轉自己的命運呢？

●陳庭詩生於一九一六年（身分證登記為一九一五年），福建長樂人。祖父陳君耀是清末進士，祖母是清朝兩江總督及開台功臣沈葆楨的么女。父親陳忠園是清末秀才，並進入保定軍校一期輜重科就讀，母親許鶴儒來自杭州望族的書香名門，族人數代以來官拜朝廷軍機大臣，家中懸有「七子登科」、「榜眼第」等御賜匾額。

●陳庭詩貴族出生的血統與顯赫的家世，若不是八歲那年他由樹上摔下來，頭部先著地，震壞了聽力，他極可能在一條順遂的軌道上，一帆風順地向前滑行，走上宦途之路。

●然而這個世家子，卻逸出了軌道，在那次重重一摔後，他完全喪失了聽覺。他彷彿自雲端墜落，一個完整、自主、快樂的童年不見了。就是這樣的一次摔跌，改變了陳庭詩的一生。

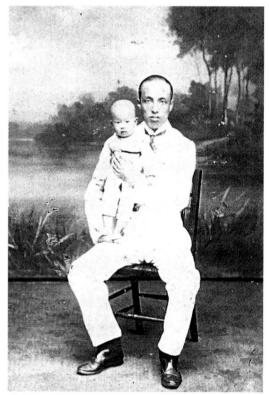

陳忠園、陳庭詩父子紀念照

●慶幸的是，天性靈敏聰慧的陳庭詩，四歲時即由母親教導認字，可惜疼愛他的母親在他五歲時便撒手而去。他八歲進入家塾讀書，在跌壞聽力前已經熟讀四書五經、《千家詩》，知詩「平仄」、「音韻」。從此他把家中的線裝藏書，逐本翻閱，自己研讀古詩詞，小小的心靈已經種下了中國傳統文化的根苗。

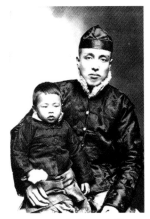

陳忠園、陳庭詩父子合影

沈葆楨 (1820-1879)

　　福建閩侯縣人，道光二十七年進士，曾任福建船政大臣，累官至總理各國事務大臣。一八七四年日本謀求琉球，而出兵台灣，爆發牡丹社事件，清廷詔命他為欽差大臣，渡台督辦軍務，他以台灣為東南各省藩衛，物產豐富，強鄰覬覦，便悉心經營擘劃，他改兵制、築砲台、架電線、廢移民禁令、振商務、修城廓，為台灣建省的工作奠定良好的基礎，是開發台灣的大功臣，也是台灣新政最早的先驅。

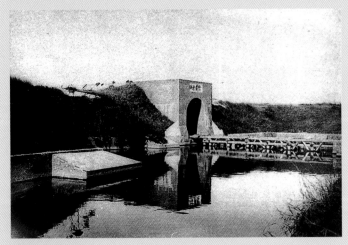

台南安平億載金城
為鞏固海防，沈葆楨聘法國人興建億載金城，城額「億載金城」四字由沈葆楨親筆題字。

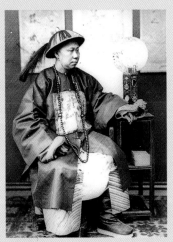

沈葆楨
一八七四年沈葆楨奉命來台督辦軍務，對早年台灣的開發貢獻良多。

1919 五四運動。
1923 陳庭詩因意外失聰。

少年失聰，意外學畫

●希望與絕望，光明與黑暗，往往孿生共存。沒有母親的陳庭詩有一位姐姐，自從他跌壞了聽力後，他在家中備受冷落，父親對他的疼愛早已每況愈下。後來父親又納了妾，繼母又生了幾個孩子，家中人口更為複雜。他，一個聾子，更無法見容於家族，卻已知曉什麼是命運。

●然而，對一個不肯認輸的人來說，跌倒並不難堪，一蹶不振才是真正的可恥。所幸，陳庭詩自幼即喜愛繪畫，他時常照著廳堂懸掛的字畫塗塗抹抹，因此家裡的長輩為他延聘了一位書畫老師張菱坡，他是父親的友人，教他畫花鳥、蟲魚、人物、山水畫。他看到老師把玩剛刻好的印章或小石刻，也禁不住地模仿老師敲敲打打。雖然生性好動、好奇的他，不見得喜歡臨摹，但學了幾年之後，他對於書畫、金石、詩詞等傳

陳庭詩（右一）與家人合影

統舊文藝，仍然扎下了厚實的根基。

●三〇年代正沈浸在中國傳統書畫中的陳庭詩，興趣逐漸轉向西畫。當時，中國正處於新舊文化急遽交替、衝突的時代。一九一九年五四運動前後，曾任南京臨時政府教育總長的蔡元培，主張新舊思想兼融並蓄，鼓吹「以美育代替宗教」普及全國美育的觀念，不斷地蔓延

開來。接著又有留學歸國的劉海粟、林風眠、徐悲鴻等藝術家，主張引進西洋繪畫改革中國畫，融合中西，創造中國新文化藝術，那股藝術的革新精神，正在新興的美術學校中不斷延燒。

●少年陳庭詩也感染到這股新興的藝術文化風潮的迴旋激盪，他受到徐悲鴻倡導引進西方寫實主義，以素描為造形基礎改良中國畫的藝術觀念影響，開始自學素描及油畫，那一年他十七歲。經過了三、四年的自我訓練，他對寫實技法已有了相當的認識與掌握。

●身為一個生活在貴族家庭中的「少爺」，衣食無虞，卻由於失聰，使他過早體味到人在天地間的孤獨處境和寂寞心情。在一片寂然無聲的世界中，更加重了他對自己內心世界的開掘與探索，無形中養成了他孤獨的性格。

●他已不是一位稚嫩少年。

投身軍旅編畫刊

●三○年代的中國，災難頻仍。先是一九三一年九一八事變爆發，日軍占據東三省，張牙舞爪地展開侵華行動，接著隔年又發生一二八淞滬之役，日本大陸政策的野心擴張，終於釀成一九三七年的蘆溝橋事變，日軍像一匹餓狼，火速地吞食中國江山，揚言「三月亡華」。十月日軍攻陷上海，十二月南京又陷落，日軍一路殺燒搶掠，發生慘絕人寰的「南京大屠殺」，激起全民激昂的抗日情緒。十二月國民政府遷都重慶，決定對日軍展開長期作戰。人可殺，家可

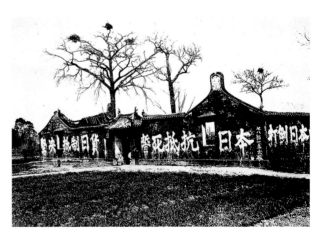

隨著戰事的持續，反日情緒日益高漲，攝於一九三二年。

1912 中華民國建立。上海圖畫美術院創立。

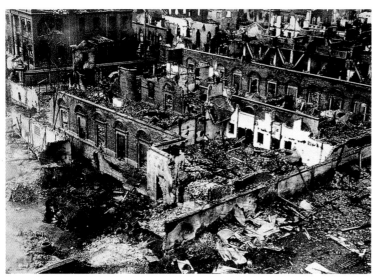

一九三二年，遭日軍轟炸後的上海。（攝於上海商務印書館樓上）

宋秉恆 軍民合作

破，國不能亡，中國雖然且戰且退，犧牲慘重，然而每一個有血氣的青年，莫不義憤填膺，盡自己之力，報效國家。

●抗戰軍興，陳庭詩以一介書生，又聾又啞，其實他不啞，只是他講的福州話無人能懂，他只好三緘其口，如啞巴。他如何報國呢？他悲憤地將滿腔的愛國熱血，化爲漫畫，加入藝術救國運動。抗戰第二年（一九三八），二十三歲的他，因投稿漫畫而爲福建省抗敵後援會聘用爲《抗敵漫畫》旬刊編輯，繼升主編，開始以「耳氏」筆名，發表作品。

●一九三九年陳庭詩從福州到沙縣與宋秉恆共同主編《大眾畫刊》，他的職稱是福建省軍管區「國民軍訓處」及「政治部」中尉科員。陳庭詩不是服役，是戰時軍中政工需美編人才而轉入軍職。聰敏好學的陳庭詩，看著上海美專出身的宋秉恆刻著當時新興的木刻版畫，也學會了木刻。他日夜不停地刻、挖，由於戰時鉛印供應不繼，排印張數又多，爲了預防刻淺容易破損，他刀刀深刻，從中領悟到刀法運轉的訣竅。

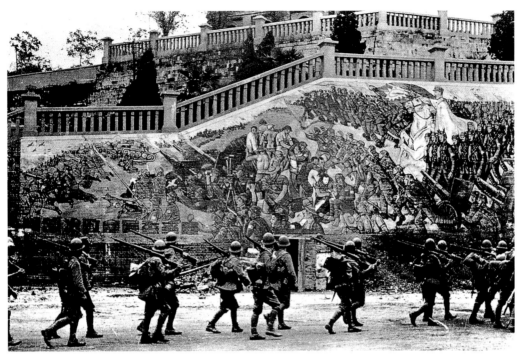

黃鶴樓入口的抗日壁畫，攝於一九三八年。

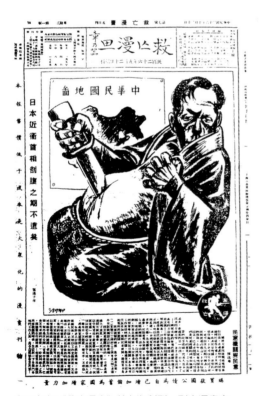

一九三七年《救亡漫畫》於上海創刊，刊出漫畫家
葉淺予的作品「日本近衛首相剖腹之期不遠矣」。

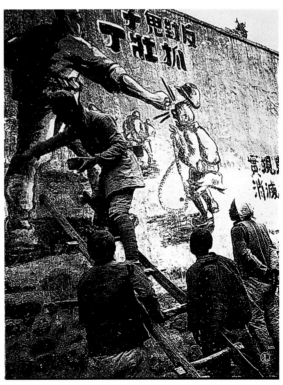

宣傳員於游擊區畫抗日漫畫。

1931 九一八事變。魯迅於上海創辦木刻講習班。
1932 一二八事變。

俄國文豪「高爾基」像

●陳庭詩三〇年代所刻的俄國文豪「高爾基」像，刀法線條井然有序，遒勁有力，流露出他精湛的寫實功力。陳庭詩爲何對這位俄國文豪情有獨鍾？原來高爾基是苦學出身，從基層工人幹起，作家魯迅崇拜高爾基，甚至被譽爲中國的高爾基，而陳庭詩也沒上學，全憑自己苦幹，因而更欣賞高爾基，刻下心中的偶像。當時有些木刻家如郭牧也刻「高爾基像」（1936）。

●魯迅這位中國的高爾基，一生致力於破除封建餘毒，是拿赤血獻給中華民族的左翼文藝領導人，在三〇年代初便引介描述城市底層苦難勞工生活的德國表現主義的木刻版畫至中國，更邀請日本版畫教師內山嘉吉教導木刻製作法，中國木刻版畫的研習風氣一時蔚起，他被喻爲新興版畫之父。這種反映社會百態的木刻版畫，竟成爲那一代的美術青年表現長年生活在戰爭裡的吶喊之聲，與中國現實的命運緊緊相連。

高爾基著《我的文學修養》，1936年7月上海天馬書店出版。

《高爾基作品選》，1937年上海良友圖書印刷公司出版。
高爾基苦學出身，作品描寫社會底層生活，為三〇年代左翼作家魯迅等人視為文學導師，大量譯介其相關著作。

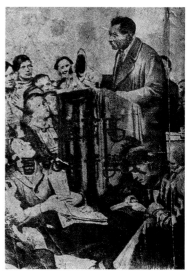

高爾基著《給文學青年的信》，1936年11月上海讀書生活出版。

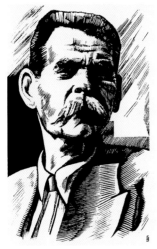

陳庭詩 高爾基像 約1930年代木
刻版畫（梅丁衍／提供）

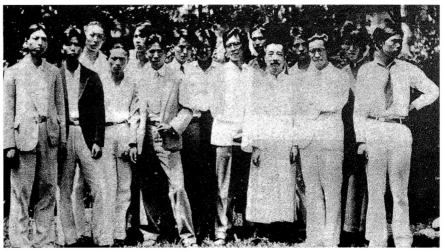

魯迅（右四）、內山嘉吉（右三）與木刻講習會成員，攝於1931年8月。
暑期木刻講習會共計六天，由魯迅翻譯，課程安排分別為黑白技法四天，套色木刻技法兩天。

●正處於危急之秋的中國，有膽識的文
藝知識青年，個個身上流淌的是革命者
的一片赤忱，人人勇於奉獻，他們紛紛
加入具有社會主義理想的文藝團體，如
「中華全國文藝界抗敵協會」或「中華
全國木刻界抗敵協會」（1938）。木刻界
的抗敵協會在〈大會成立宣言〉中宣
告：「我們要用我們的木刻，鼓勵同胞
們趕快地參戰，向同胞暴露敵人的殘暴
與獸行。我們要用我們的木刻向國際愛
好和平的人士，訴說敵人是怎樣侵略我
們，我們是怎樣英勇地抵抗。」
●一九四三年的「中華全國木刻研究

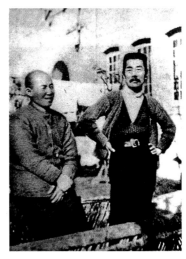

魯迅（左）與上海內
山書店主人內山完造
（右）合影
日人內山完造為魯迅
至交，一九三一年介
紹其弟內山嘉吉與魯
迅相識，在上海創辦
暑期木刻講習班。

會」，是「中華全國木刻抗敵協會」被
國民黨撤銷解散後，在重慶新成立的木
刻團體，陳庭詩被聘為木刻函授班導
師，培育木刻新人。這是一個共產黨的
地下文藝組織。

　　新興版畫運動的出現是時勢所趨。三○年代當日本企圖以武力併吞中國東三省，中華民族正面臨生死攸關之際，左翼文藝運動應運而起，以文藝號召民眾、動員民眾、團結民眾、鼓舞民眾。

　　左翼文藝領導人魯迅，除了在小說、散文、雜文、譯文及詩歌等領域均有建樹外，他本著小說中對傳統社會、人性弱點的深刻批判精神，推動木刻版畫。

　　一九三○年十月魯迅搜羅德國、蘇聯、日本等版畫家作品，在上海舉辦「世界版畫展覽會」，揭開中國近代史上第一個版畫展序幕。一九三一年八月十七日，中國新文化運動的主將魯迅又在上海以「一八藝社」的藝術青年團體為基礎，舉辦第一期木刻講習會，帶動中國新興的版畫運動。

　　魯迅說：「……當革命時，版畫之用最廣，雖極匆忙，頃刻能辦……。」又說：「木刻藝術能夠變成大眾革命的武器，由於它以利用手工拓印，便於散布，有利於宣傳。」他主張中國的革命文藝青年應該把世界上進步的作家和作品引為榜樣。

魯迅，攝於1933年5月1日。

　　他積極推動木刻版畫，辦展、出畫集、捐款，引介德國表現主義畫家作品，尤其推崇凱綏·珂勒惠之，她深具社會批判意識，將人類的死亡、貧窮、苦難刻劃得淋漓盡致的作品，對中國的木刻版畫產生極大的影響。一時之間，各種木刻團體如雨後春筍，紛紛冒出。

　　新興木刻家，他們的刀鋒飽含激情，作品具有「力之美」，內容偏向描繪社會的暴動，人民的飢餓、貧困、吶喊、痛苦，一反繪畫的唯美形式。魯迅成為中國新興木刻運動的奠基者和版畫界公認的導師。

以魯迅木刻肖像為封面的《論現在我們的文學運動》書影

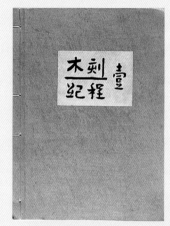

木刻畫集《木刻紀程》書影，1934年6月出版。
魯迅編選、作序的《木刻紀程》，以鐵木藝術社名義出版，收錄作品二十四幅，印量一二○本，是第一部集結新興木刻作品的選集。

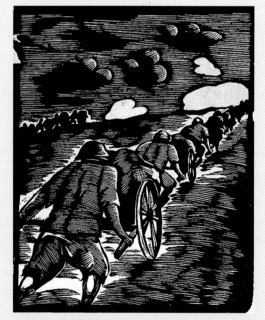

一工 推　木刻版畫（取自《木刻紀程》）

陳鐵耕 母與子 木刻版畫 （取自《木刻紀程》）

1936 魯迅逝世。上海木刻作者協會成立，號召投入救亡工作。

1937 蘆溝橋事變爆發，全面展開對日抗戰。

木刻版畫宣揚抗日精神

●在一個戰爭的時代，文化也產生激烈的變革，去除纖弱娟好，崇尚雄強、樸實、剛健，成為時代的需求。由魯迅親自倡導的中國新興的木刻版畫，線條的雄強，色彩的黑白分明，製作的便利性與題材內容的現實性及技法表現的寫實性，很快地成為抗戰最有力的宣傳利器。國民政府在重慶後方，便大力推展木刻版畫，由於當時文盲仍多，須以圖宣揚抗戰，以激勵戰鬥士氣。陳庭詩所編輯的《大眾畫刊》，是一本宣揚抗日精神的純木刻月刊，正是國府軍方政工系統的機關刊物，木刻家荒煙也參與其中。有一次安徽來的朱鳴岡，一到沙縣，兩人初相識，陳庭詩便熱情接待，甚至替他磨刀，讓他刻下生平第一幅版畫「抗日游擊隊出發之前」（1939），兩人以木刻會友，留下珍貴的友情。

●之後，一九四二年四月陳庭詩轉職擔任「第三戰區司令長官司令部政治部」漫畫隊員，九月又轉派該部「陣中出版社」編輯。一九四四年受「中華正氣出版社」社長蔣經國之聘，任藝術編輯，並在教育部「巡迴戲劇教育部隊」擔任繪畫及舞台設計。

學生投入版畫製作，宣傳抗日。

朱鳴岡　抗日游擊隊出發之前　1939
（梅丁衍／提供）

1938 「全國抗戰木刻展覽會」於南昌舉行。
中華全國木刻界抗敵協會在武漢成立。
1939 「第三屆全國抗戰木刻展覽會」於重慶社交會堂舉行,展出作品571幅。

陳庭詩贛州時期木刻作品「母與子」
(梅丁衍/提供,取自《和平日報》〈每週畫刊〉,
1946.10.20)

●當陳庭詩追隨剛從蘇聯留學歸國的蔣經國專員,在贛州從事政工時,蔣經國常常在農曆春節時打著赤膊參加「舞龍燈」活動,每當碰到喝酒划拳的熱鬧場面,他便力邀陳庭詩參加,一個負責喊拳,一個負責喝酒,兩人合作無間,甘苦與共。陳庭詩與蔣專員這位經常穿草鞋登山涉水,探求民情的親民長官結下患難真情,他也到過蔣家幾次,吃過飯,看過熱愛中國平劇的專員夫人——蔣方良,在家粉墨登場,演「女起解」的精采表演。

●日軍攻陷贛州後,陳庭詩便輾轉於模峰、贛南、贛東等地。

●由於地緣與編輯工作的關係,陳庭詩雖然耳聾,卻結識許多木刻版畫家如朱鳴岡、荒烟、章西崖、鄭野夫、薩一佛、吳忠翰等人。他的閱歷日多,技巧也日益精進,他在軍中已累積了五、六年的木刻版畫經驗,甚至當上木刻函授班導師,他漸漸領悟到宣傳畫與藝術創作的不同。

●這種黑白相襯,以力道的刀法代替筆法,追求畫面的表現力與張力的藝術形式,透過刻與印,產生迥異於油畫或素描的特殊趣味的新興媒材,陳庭詩已能運用自如,他逐漸拋棄以往故事性或說明性的插畫、宣傳畫作風,轉而追求藝術性的創作。他興味盎然地刻著,不斷以「耳氏」發表作品,形成他在大陸時期寫實木刻版畫生涯的高峰期。

●戰爭,陳庭詩雖沒有在第一線與敵人相搏,但走過抗戰的烽火,好似也從人

抗戰期間,國共關係時而衝突,時而合作,木刻版畫不但成為國民黨作為抗戰的宣傳利器,也成為共產黨的文宣媒介,這種「有力的美感」如火如荼地蔓延,已成為美術界最受青睞的新興藝術媒材。

木刻家作為抗日戰爭的一員,努力刻劃動員、戰爭、飢荒、生產、逃亡等等廣大社會民眾的現實生活。抗戰把木刻的根深深扎入生活,木刻流動展、街頭展、函授班、訓練班、木刻供應站,木刻陣營不斷茁壯,已由抗戰前受到迫害到抗戰後,不分國、共,木刻家共同攜手抗日,共赴國難,蔚為木刻美術運動,形塑出木刻美術的「大眾化」、「普羅化」特質。

荒烟　末一顆子彈 1943
抗日戰士以最後一顆子彈射向逃敵,荒烟以悲壯的英雄氣概,刻下這件具史詩風格的作品。

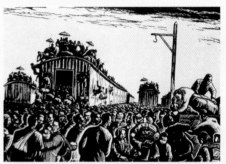

蔡迪支　桂林緊急疏散　1945

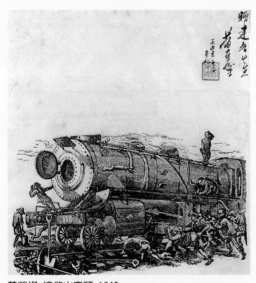

黃榮燦　搶救火車頭 1948

黃新波　孤獨──流亡途中所見 1943

生隘口中穿越而出。軍中宣傳畫刊的職務是否適切尚不可知,倒是那全神專注地刻劃,投入抗日救亡運動的歲月,開啟他生命中的另一重視野。他怎料想得到那純靠手工拓印的木刻版畫,將改變他一生。

●失聰是上蒼的失誤,也是上蒼的恩寵,在無聲的寂靜中,他雖與仕途絕緣,卻意外找回生命的春天。

1945 抗戰勝利。福建福州舉辦「慶祝抗戰勝利木刻展覽會」，展出作品300餘件。
1946 全面內戰。

初次抵台，以漫畫揭發弊端

●一九四五年八月十五日，日本昭和天皇詔告全國臣民無條件投降，並接受波茨坦宣言。台灣六百多萬島民終於擺脫日本五十一年殖民統治的陰影，歡欣鼓舞地學國語、學國歌，慶祝重回祖國的懷抱。

●當時的台灣知識份子幾乎人手一冊《三民主義》，懷著滿腔的熱情與抱負，要努力建設「三民主義的新台灣」，全省各地的報紙、刊物如雨後春筍紛紛創立，國語講習班、文化座談會、美術展、音樂會、戲劇演出，各式各樣的文化活動，蓬勃地展開。

●只是抗戰雖然勝利，國、共內戰在大陸才正是激烈的開始，由於內戰持續不斷，社會動盪不安，許多知識青年憧憬著海外的台灣，直覺那才是一片淨土。歷來閩台一家，一九四五年光復初期中國木刻家黃榮燦、朱鳴岡、陳耀寰便來到台灣，一九四六年初荒烟、麥非也相繼而來。他們不是當記者，便是當編輯，並從事木刻或漫畫活動。而陳庭詩約在一九四五、四六年間由大陸來台，擔任《和平日報》台中分社的美編，它是一份由南京發行的軍方報紙，原為《掃蕩報》。這份報紙，雖為軍方經營，卻有著中國知識份子「諍言」的使命感。主筆王思翔主張一個文化工作者必須確確實實地走到廣大人類現實生活的深處，向廣大的人類開闢文化之路。而陳庭詩便負責主編《和平日報》的〈新世紀副刊〉及〈每週畫刊〉專欄。

陳庭詩設計的〈新世紀副刊〉刊頭
（梅丁衍／提供，取自《和平日報》，1946.7）

木刻家朱鳴岡，安徽鳳陽人，一九一四生。一九三七年抗日戰爭開打，朱鳴岡於武漢加入演劇團體，於流亡期間，受到木刻家王良儉的影響，決心投入木刻版畫。一九三九年，他於福建沙縣結識同好宋秉恆與陳庭詩，並於抗戰勝利後來台。在這段滯留台灣的期間，朱鳴岡將平日觀察的台灣生活景象，完成「台灣生活組畫」系列。朱鳴岡自台灣返回大陸後，先後在北平、大連工作，一九五三年受聘東北美專（日後的魯迅美術學院）版畫系執教數十年，直到一九八五年退休。

朱鳴岡，一九四六年攝於台北家中後院。

「我不愛遊山玩水，日月潭、阿里山都沒有去過；同時也因為收入少，旅遊便是一種奢侈。我只對社會人間萬象感興趣，這也反映在我的作品上，總是以『人間世相』為題材。除我在『日月潭』上的速寫外，也刻了一些木刻，可以稱為『台灣生活組畫』吧。

我喜歡觀察社會生活和隨時畫下速寫，回來後稍加提煉刻成木刻。像『食攤』，就是在台北萬華的寫生。『過年的準備』，是在水道町旁看到的景象，當時正有兩位婦女在門前磨糯米，婦女穿的裙子是用和服改的，當年好多人都是那樣的。『小販』、『太太，這隻肥』，是在台北橋附近的一個市場看到的。賣雞的老人把雞身上的毛分開，有時還用嘴吹一口氣，讓買主看肥不肥。我住的房前馬路邊，常見看到有人用木、竹條圍起一塊地種菜，我便刻了『爭取生存空間』。我家房後便是農村，常可看到老少三代人在勤勞苦幹，他們便是『三代人』的模特兒。當時也有很多失業者在中山公園的椅子上睡覺，就刻了『朱門外』。」

──朱鳴岡（摘自《雄獅美術》第210期〈難忘四十年前舊遊地〉）

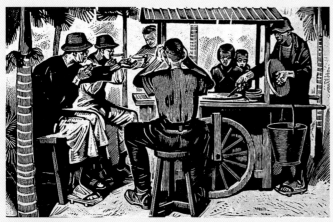

朱鳴岡 食攤 1946

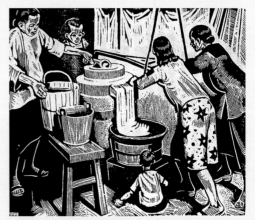

朱鳴岡 過年的準備 1946

朱鳴岡 太太，這隻肥 1947

朱鳴岡 三代人 1946

● 「張燈結綵喜洋洋，光復歌兒大家唱，唱遍城市和村莊，台灣光復不能忘，不能忘，常思量，不能忘，常思量，國家恩惠地久天長，不能忘。」當「台灣光復紀念歌」，不絕於耳，由街頭唱到街尾，陳庭詩一個字也聽不見。但是他看見了，他看見軍警的胡作非為，接收官員的官商勾結，操縱市場，哄抬物價，他看見了台灣百姓的叫苦連天，他居然聽見了市民大眾的怒吼，創作了一幅幅的諷刺漫畫。

●陳庭詩雖然耳聾，但與中部的藝文人士時有接觸，當時中部的許多藝文朋友，中文仍不十分靈光，他們便常向陳庭詩請教，他還為楊逵修習中文，並為楊逵與王思翔一九四七年所創辦的《文化交流》刊物設計封面「奶！奶！」。這幅漫畫，耳氏陳庭詩以小孩象徵台灣，一位張開雙臂，迎接小孩的慈祥母親象徵中國。以小孩仍需吸吮祖國母親的奶水為題，凸顯內台兩地的文化交流與血緣關係。

《文化交流》創刊

　　《文化交流》是純文化雜誌，由王思翔介紹中國部分，楊逵負責台灣部分，意在使內台兩地的文化人，不分彼此，合作無間，共同為新的台灣文化建設而努力。可惜一九四七年一月十五日出版了第一輯後，便遇上二二八事件，一切成為夢幻泡影，王思翔為逃避憲警追緝，潛回中國；楊逵也在同年被捕入獄四個月。這份珍貴的《文化交流》第一輯竟成為終刊號。

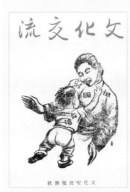

陳庭詩為《文化交流》繪製的封面「奶！奶！」

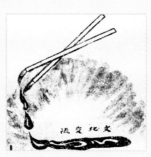

陳庭詩 珍惜我們的成果
（取自《文化交流》，1947.1.15）

陳庭詩 交流乎？絕流乎？
（取自《文化交流》，1947.1.15）

（圖片提供／梅丁衍）

●陳庭詩又於第一頁刊出他所畫的一幅畫「珍惜我們的成果」，畫面上兩隻毛筆，交流匯成文藝長河，正是呼應著圖上的一首詩〈一滴雨滴，氾濫的河〉，描述個人若是一滴小雨滴，集眾人雨滴，便可奔騰成河。正如陳庭詩在雜誌中所畫得那幅漫畫「交流乎？絕流乎」，內台兩地的人民不要再繼續以「哇，阿山人！」「哇！台灣人！」為見面禮互相鄙視，其實大家都是苦難的中國人，應該合作無間。陳庭詩以一介書生，用他的筆，畫出他內在的心聲。

新世紀的不平之鳴

陳庭詩針砭時事的諷刺漫畫於一九四六年刊登在他自己主編的〈新世紀副刊〉中，如「高抬貴手」、「先生們：請做做好事」、「途徑的摸索」、「看不見的過失」、「兩種野獸」、「生之維持」、「倒懸待救」、「打！打！打！」、「蓮步姍姍」。此外，陳庭詩還特闢〈污吏別傳〉漫畫專欄，持續揭露陳儀官僚榨取民脂民膏，殘酷腐化的統治政權。陳庭詩的文膽，透顯出他勇猛不為人知的鮮明性格。他的筆桿與統治者的槍桿，正在角鬥中。

陳庭詩 兩種野獸
（取自《和平日報》〈每週畫刊〉，1946.1.12）

陳庭詩 先生們：請做做好事
（取自《和平日報》〈每週畫刊〉，1946.7.25）

陳庭詩 蓮步姍姍
（取自《和平日報》〈每週畫刊〉，1946.12.15）

陳庭詩 污吏別傳
（取自《和平日報》〈每週畫刊〉，1946.12.15）

陳庭詩 打！打！打！
（取自《和平日報》〈每週畫刊〉，1946.9.22）

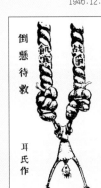

陳庭詩 看不見的過失
（取自《和平日報》〈每週畫刊〉，1946.11.3）

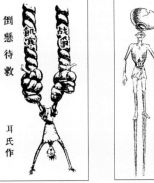

陳庭詩 倒懸待救
（取自《和平日報》〈每週畫刊〉，1946.11.3）

陳庭詩 生之維持
（取自《和平日報》，1946.9.22）

陳庭詩 途徑的摸索
（取自《和平日報》〈每週畫刊〉，1946.12.25）

（圖片提供／梅丁衍）

二二八事件潛回大陸

●一九四七年是充滿希望的一年，也是充滿絕望的一年。台灣發生官逼民反的二二八事件。

●兩個月後，上海《文匯報》刊出一幅黃榮燦的木刻版畫《恐怖的檢查》，描繪國府軍隊在二二八事件中血腥殺戮的殘暴行徑，令人怵目驚心。事件發生的前因，由「閩台通訊社」刊登的「五天五地」流行語即可窺知：

盟軍轟炸　　驚天動地

台灣光復　　歡天喜地

貪官污吏　　花天酒地

政治混亂　　黑天暗地

物價飛漲　　呼天喚地

●加上「查緝私菸」的導火線，引發族群對立，武裝衝突，全省動盪，翻天覆地的二二八事件，濫捕、濫殺，不計其數的無辜民眾、學生被犧牲，民意代表、作家、醫生、校長、教授、律師、畫家等許多文化菁英也不幸遇難。

●「二二八時路上行人不准二人並排，

一九四七年四月二十八日上海《文匯報》刊登黃榮燦報導二二八事件的木刻作品「恐怖的檢查」。

手也不能插衣袋內。半夜零星槍聲，淡水河有浮屍，當年教育廳長也浮屍淡水河。」二二八事件發生後，《和平日報》被查封，「我化名回去」、「我只差未埋馬場町。」陳庭詩與好友筆談的手稿上，清楚地寫出他對二二八事件的回憶。

●凡是在戰爭中成長的青年，很少能從腦海中剷除戰爭、死亡以及恐怖事件所帶來的陰影。陳庭詩不願說起二二八，即使筆談的手稿也大部分當場撕毀。幸

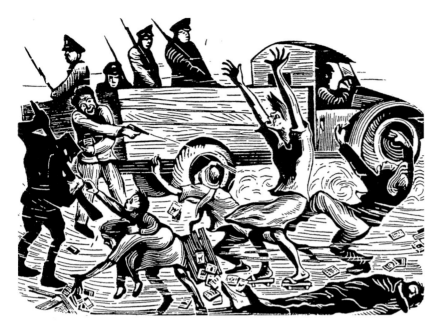

黃榮燦 恐怖的檢查——二二八事件1947 木刻（原作現藏於日本國神奈川近代美術館）
黃榮燦於一九四五年來台灣，目睹二二八事件，他將親眼所見刻成這件木刻版畫。這幅版畫為現存報導當時事件的唯一一件美術作品，黃榮燦本人可能也因此而惹來殺身之禍。

未撕毀的，僅存隻字片語而已。在這個事件中，台灣人民受到極野蠻的對待，對台灣人的心靈傷害既深且遠。而目睹事件發生的陳庭詩，因一直從事漫畫及木刻版畫，與木刻界的黃榮燦、朱鳴岡等人又認識，在大陸他又刻過蘇俄文豪「高爾基像」，「已給人誤爲左傾」，加上他在《和平日報》上除了刊登抗戰木刻版畫外，又獨闢漫畫專欄，痛批陳儀官僚。而他又與日治時期長期推動民族運動的左翼文化人士楊逵友好，爲他辦的《文化交流》雜誌作封面設計及漫畫，在風聲鶴唳的關頭，他只有潛逃回大陸，苟全性命於亂世。

黃榮燦（約1918～1956）

木刻版畫家黃榮燦，四川重慶人，三〇年代末畢業於西南美專，學生時代熱心組織木刻研究會，畢業後後投入抗日前線的救亡工作，以木刻版畫報導前線戰況並舉辦展覽。他於光復後（或抗戰結束）自大陸來台，從事美術教學及創作活動，曾於兩岸藝壇活躍一時，一九五六年以匪諜罪嫌遭處決，其身世背景與傳世之作，因政治因素而鮮為人知。

●一九四七年二二八事件後二個月，陳庭詩以在台灣創作的兩件木刻作品「青春」、「青菜車」參加上海舉行的「第一屆全國木刻展」，而黃榮燦也潛回大陸，把「恐怖的檢查」，以力軍筆名發表於上海的《文匯報》。

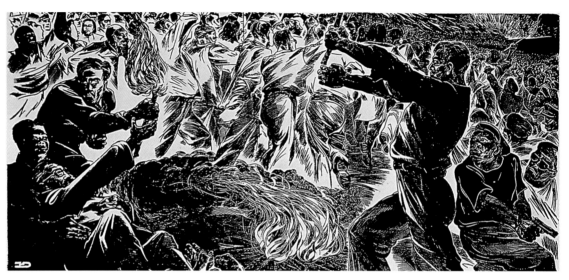

荒烟 一個人倒下，千萬人站起來 1948 木刻 14.5x31公分
同樣目睹二二八事件的木刻家荒烟，以紀念文學家聞一多被刺殺的題材，表現群眾
反抗暴政的激烈情緒。一九四八年荒烟離開台灣後於香港完成，發表於《大公報》。

陳庭詩 青春
（鄭惠美／提供）

陳庭詩 青菜車
（梅丁衍／提供，取自《新生報》〈橋〉，1948.4.23）

1948 陳庭詩二度來台，任職於省立台北圖書館。
1949 國民政府撤守台灣，定台北為新首都。

二度來台擔任圖書館館員

●在大陸陳庭詩擔任福州《星閩日報》
編輯。一九四八年他再度來台應邀為台
灣省立台北圖書館繪製巨幅「《劉銘傳
督建鐵路圖》」油畫，參加「台灣省博
覽會」。這是二二八事件後一年，國府
為慶祝第三屆光復節，特別舉辦「第一
屆全省博覽會」，除了台灣本地的展品
外，尚有運自上海、天津、廣州、山
西、四川等地的作品，在現今的總統府
及台灣省立博物館展出。

●之後，陳庭詩便留在省立台北圖書館
工作（今國立中央圖書館台灣分館）。
他在圖書館服務期間（1948～1957），

陳庭詩　劉銘傳督建鐵路圖　（梅丁衍／提供）

任台灣省立圖書館
館員時的陳庭詩

曾經整理過三十多萬冊因盟機轟炸而疏
散的圖書，還獲得省政府獎。他白天整
理圖書，晚上還不時放映社教電影，每
週至少三次，供民眾觀賞。

●雖然與他在贛南關係深厚的蔣經國先
生，來台後曾經召見他兩次，但他以不
適合公務員職位而婉謝。或許經歷過二
二八事件，他目睹政治界的黑暗面，不
想與政治人物攀上關係，也或許他想通
了政治權位終有浮沈，但文化的影響力
卻能互貫古今。生於書香門第的陳庭
詩，從小愛讀書，選擇在圖書館工作，
正可滿足他的求知慾。

●圖書館內藏有日人留下來為數眾多的
大型精印畫冊，屬於特藏書，概不借
出，即使是館員也不通融。被封入冷宮
的大批畫冊，對陳庭詩而言，如獲至

寶，他得天獨厚，在館內朝夕觀摩，品
嘗再三。

●雖然二二八事件之後，民間報刊或雜
誌泰半受到查封或不得不自動停刊。但
《新生報》的副刊〈橋〉，卻提供一個台
籍與大陸籍知識份子的文化園地。它一
九四七年八月一日的創刊號說明了一
切：「橋象徵著新舊交替，橋象徵從陌
生到友情，橋象徵一個新天地，橋象徵
一個展開的新世紀。」

●「青春」、「青菜車」（見第28頁）這
兩件陳庭詩在大陸參加第一屆全國木刻
展的作品，也發表在《新生報》一九四
八年四月十一日及二十三日上。內台文
化交流並未因二二八事件而中斷，仍像
橋一般，串接起兩岸斷斷續續的友誼。
大陸的許多美術家如黃榮燦、章西崖、
朱鳴岡、陸志庠、戴英浪等人也與台灣
的畫家楊三郎、李石樵、藍蔭鼎等人，
展開交誼活動，而大陸的畫家還向台籍
畫家介紹木刻和漫畫，台灣畫家也介紹
了他們的創作情況，雙方相處融洽。只

陳庭詩 青春
（梅丁衍／提供，取自《新生
報》〈畫刊〉，1948.4.11）

陳庭詩 街頭賣藥者
（梅丁衍／提供，取自《中華日報》〈海風〉，1947.2.4）

是台灣美術那根深蒂固的官展沙龍趣
味，與中國左翼美術具有抗議意識的木
刻版畫風格，始終格格不入。

●自從一九四八年二月，魯迅生前的好
友，國立編譯館館長許壽裳在台北寓所
被暗殺後，許多左翼木刻家人人自危，
紛紛出走，他們結合抗日期間的文宣工
作體驗與在台灣的生活經驗所刻劃的台
灣小市民的生活與社會現象，如朱鳴岡
的「台灣生活組畫」（1946-47，見第23
頁），頓時成為絕響。及至一九四九年
初，幾乎大部分的木刻家都在風聲鶴唳
下相繼離台，只剩下兩個人留下來，黃
榮燦與陳庭詩。

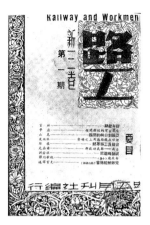

陳庭詩設計的《路工》月刊刊頭

●一九四九年四月，當解放軍挺進長江，南京陷落，共軍攻勢日正當中，十月一日中共在北平天安門宣布成立中華人民共和國，十二月七日國民政府由四川成都遷往台北市，旋踵間，台灣由邊陲之島，進入國共繼續隔海對峙的國府中心舞台。時局轉變如此急遽，絕非自光復開始欣慶回歸祖國懷抱，努力重建家園的台灣人所能想像。國民政府遷台前數個月，為穩住局勢，已於五月二十日在台灣地區實施戒嚴，六月二十一日起，「懲治叛亂條例」及「肅清匪諜條例」也開始實施。情治單位隨即展開對共產主義思想和左翼組織的全面肅清，在「寧可錯殺一千，也不可錯放一人」下，白色恐怖的陰影，從此籠罩台灣。

●而自一九四五年光復以來的內台文化交流，也嘎然而止。台灣的文化界從此失去一個全面了解大陸自五四運動以來的文學與美術傳統的機會。

●五○年代是一個反共高漲的年代。一九五○年五月張道藩等人籌辦「中國文藝協會」並發表宣言，它的宗旨是：「自覺地以戰鬥姿態，在精神上武裝自己，在行為上發揚民族主義，安定人心，肩負起反共復國的神聖使命。」從此，「戰鬥文藝」與「反共文學」鑼鼓喧天。

●官方的文藝政策引領著作家的思考，台北的「政治工作幹部學校」（政治作戰學校）的木刻畫家如方向等人，也如火如荼地展開以宣揚國軍、鼓舞士氣為主的「戰鬥木刻」。木刻終於在台灣找到一片天，是承續自抗戰時期，木刻作為軍事宣傳具有高度戰鬥性的特質而來。

●而陳庭詩處在一個以反共復國的精神為總動員，在戰鬥文藝的集合號聲下，他仍是聽不見，聽不見戰鬥木刻是反共文藝的時代號角。他仍然靜靜地在省立台北圖書館，整理著幾十萬冊圖書，同時也參與台灣鐵路工會發行的《路工月刊》美術編務。似乎投身於美編中，他

才認同自己。他不但設計封面，在內文編輯上還介紹許多版畫家，包括黃榮燦、方向、楊震夷、西哀士等人的作品，也出現他自己的諷刺漫畫「一年四季」或素描「機車庫」及版畫「烘山芋」等作品。

陳庭詩 意難忘 （梅丁衍／提供）

陳庭詩 煨甘藷（烘山芋）

陳庭詩 牧歸 （梅丁衍／提供）

五〇年代的戰鬥木刻

　　一九四九年由大陸來台的版畫家，除了在大陸從事左翼的木刻版畫家外，尚有不少在抗戰時期從事木刻版畫的人士也來台，如陳庭詩、汪澄，還有一些秉持抗日的經驗，在軍中推廣木刻版畫，像方向及他在政工幹校所培植的學生李國初。一九五三年方向與陳其茂受中國青年作家協會邀請，在國軍文藝中心開展覽，作家協會在展出目錄中強調：「木刻畫之所以在現在又復興盛起，是由於它最能配合政治及軍事宣傳，具有高度戰鬥性。」方向一九五五年在〈談戰鬥木刻〉一文中也說：「木刻藝術它富有戰鬥性格是戰鬥藝術的尖兵，是時代的前哨！」五〇年代初期，台灣版畫幾乎是戰鬥木刻的主流，有著濃厚的政治色彩。

平凡 聖地

金必文 事實
以國軍駕駛螺旋飛機擊毀米格
飛機為題激勵人心。

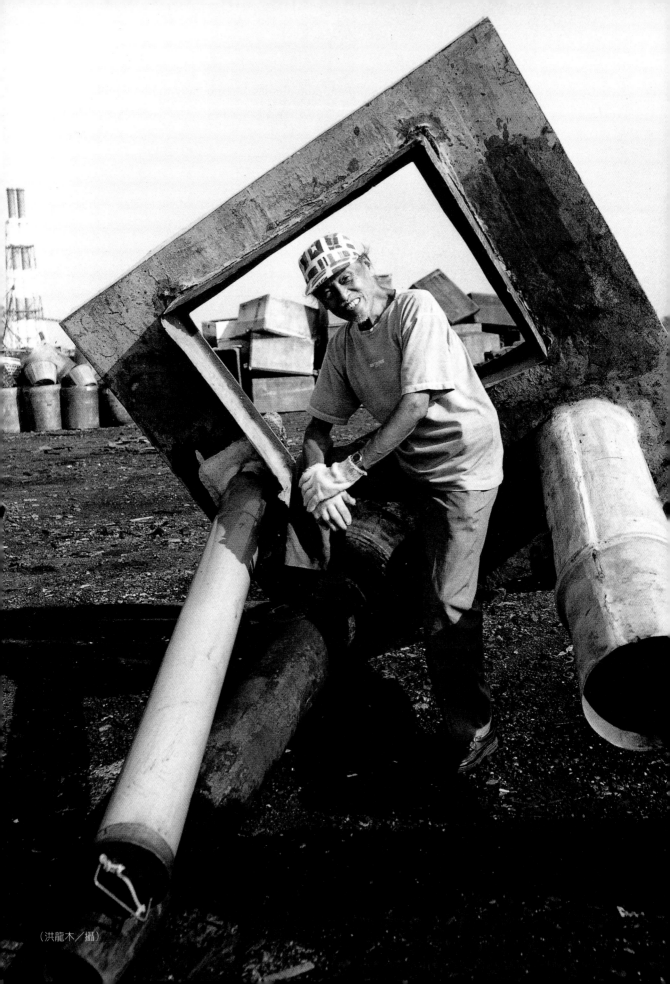

（洪龍木／攝）

II　現代版畫的歲月

一九五七年，陳庭詩四十二歲，
辭去工作專心創作。
他以甘蔗板創作的抽象版畫，
既中國又現代，那墨黑的裂痕，
像石破天驚，發出亙古的巨響，
那是他在寂寞境域裡，
獨與天地往來的對話。

受梵谷精神感召，專事創作

●陳庭詩在圖書館悄悄地待了九年，他幾乎停止創作。一個人若沒有內在的衝突，就沒有了創造。他不免自問：「人生旅程到此已走了一大截，精力也耗了大半，結果生活的路子如此之窄；人生的境界如此之狹！要維持藝術生命的永恆，那只有賦予它以獨立的精神。」

●改變現狀，需要過人的膽識，也需要一種外在的觸機。有一天當他翻閱著余光中所譯的《梵谷傳》時，他忽然像是找到了知音，受到梵谷這位寂然獨居，地球上最孤寂的靈魂的感召，他竟毅然決然地把一個好端端的圖書館「幹事兼研究輔導部出版組組長」的工作辭掉，他要在木刻中再度找回他的創作熱情。

●這一年，一九五七年，他四十二歲，已是四十而不惑的年紀，他從公家宿舍搬到三坪大的一間斗室，房子不但是租來的，而且還是違章建築。他唯一的床鋪，也是他唯一的畫桌。他生活得如此寒傖，不為別的，只為藝術，正如梵谷為藝術獻身一般。這位從軍中少校退下，又從圖書館薦派八職等離職，在生命的轉折處陳庭詩後悔了嗎？不，他永遠向前看，四十二歲的他，正值中年轉業，他轉的是專業畫家，在五○年代連賣畫都很難的年代，他卻有著賭徒放手一搏的精神，自信就是他唯一的籌碼。

●當「文藝到軍中去，軍中創造文藝。」整個時代的風潮吹起一股富有民族意識與草莽氣勢的大兵文學與戰鬥木刻時，陳庭詩並沒有趨附時潮。他「默不作聲」地在陋室中專心作畫，僅以他擅長的雕蟲小技，刻劃小幅的木刻投稿報刊，換取微薄的稿費新台幣四十元，比起街頭攤子上刻字匠的代價真是少之又少，他仍然甘之如飴，不以為苦。因為梵谷為藝術燃燒一生，窮困、孤獨的形象，早已成為他奮鬥下去的精神支柱。

●五○年代韓戰爆發以來，美國第七艦

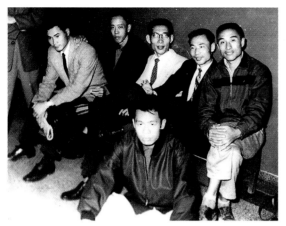

東方畫會於一九五六年成立
後排右起歐陽文苑、秦松、陳道明、吳昊、蕭明賢，前排夏陽。

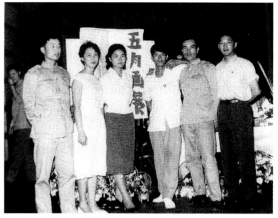

五月畫會成員合影，一九五七年攝於第一屆五月畫展展場。右起郭豫倫、郭東榮、陳景容、李芳枝、鄭瓊娟、劉國松。

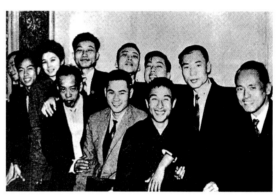

陳庭詩與東方畫會成員合影
右起陳庭詩、秦松、歐陽文苑、李錫奇、霍剛、蕭明賢、朱為白、吳昊、黃潤色、陳昭宏。

隊開始在台灣海峽巡弋，台海局勢為之穩定，而台灣戰後的經濟、政治的發展也拜韓戰之賜，每年帶來價值一億美金的美援而締造台灣奇蹟。

●在藝術上，美國的抽象表現主義也隨之拂面而來，在五○年代台灣冷凝的空氣中，吻上了每一位充滿熱情的年輕藝術學子的臉頰。他們不走成名於日治時期上一代畫家的沙龍路線，因為他們對由上一代畫家擔任評審的省展極為不滿，他們亟思籌組畫會另闢蹊徑。當時在李仲生畫室的蕭勤、夏陽、霍剛、歐陽文苑、吳昊、陳道明、蕭明賢、李元佳等畫家籌組「東方畫會」，申請時被駁回，上級說：「我們國家已經有個中國繪畫協會，一個就夠了，你們不需要成立什麼東方畫會。」只是年輕人仍如初生之犢不畏虎，衝鋒陷陣，充滿改革的鬥志。另外又有劉國松、郭東榮、郭豫倫、李芳枝的「五月畫會」在廖繼春畫室成立。一九五七年五月、十一月，五月畫展、東方畫展終於陸續開幕，年輕新銳的藝術家，擎著現代藝術的大旗，狂飆畫壇。

一九五九現代版畫會成員舉辦的現代版畫展
（右起江漢東、秦松、李錫奇、楊英風、施驊、陳庭詩）

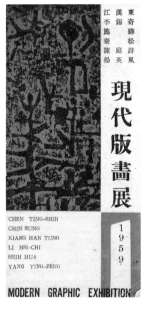

第二屆現代版畫展
展覽畫冊 1959

●這兩個標榜現代繪畫的畫會團體，他們的作品不見形象，都在某種程度上嘗試結合西方現代藝術的形式與中國傳統藝術精神的非具象繪畫。他們新穎大膽的造形與畫風，不但挑戰著不合時宜的保守藝壇，也給民眾一個全新的視覺震撼與衝擊。台北的藝壇，好像被一顆原子彈炸得煙硝味四起。

●當民眾驚魂未定，一九五八年台北市中山北路二段的華美協進社台灣分社又出現一個「第一屆中美現代版畫展」，有十位美國版畫家及國內秦松、江漢東的作品參展。開展時中外嘉賓雲集，甚至五四運動的前輩胡適之先生也來觀賞支持。畫展結束後，秦松找李錫奇商量成立現代版畫會，又找了楊英風加入，因為他所辦的《豐年雜誌》每一期都以一件木刻版畫為封面。楊英風又推薦陳庭詩及施驊兩位，再加上原有的江漢東共六人，經常聚會，醞釀組織畫會。翌年，一九五九年他們創立「中國現代版畫會」，並在十一月、十二月分別在台灣藝術館、新生報新聞大樓展出，觀眾參與熱烈，後來他們又把第一屆的「中美現代版畫展」認定為第一屆現代版畫展。在極端克難的五○年代末期，除了戰鬥文藝外，台灣卻萌生脫離陳腐的古典寫實作風及政治枷鎖的前衛現代藝術，殊為難得。一本薄薄的小畫冊，貌不驚人，卻是當年他們每個人省吃儉用，自掏腰包新台幣一千元，集資印成。他們年輕氣盛，個個生龍活虎，為著版畫的現代化奮進不已。

與現代藝術接軌

●陳庭詩一加入「現代版畫會」後，他的創作竟大翻轉，直接與現代藝術接上了軌，邁向一個全新的階段。他以見習生的謙遜，從頭學起，他的自信，就在於全力以赴。

●三〇、四〇及五〇年代中期，陳庭詩所刻的木刻版畫，若不是寫實的人物，如蘇俄文豪「高爾基像」（見第17頁），或描述親情的「母與子」（見第20頁），就是記錄台灣生活情事的「青菜車」（見第28頁）、「青春」（見第30頁）。加

入「現代版畫會」後，他的一幅「驟雨」（陣雨）（見第40頁）參加第五屆「巴西聖保羅雙年展」，刀法變得粗獷厚重，造形誇張變形，黑白對比強烈，主題驚心動魄，好像風雲變色，生命的震撼即將隨之而來。同年的「午倦」乾癟枯瘦的女孩，在室內張口吶喊像挪威畫家孟克畫中病弱又騷動不安的女子，又隱藏著法國畫家畢費所畫的戰後孤獨又頹廢的人物心境。

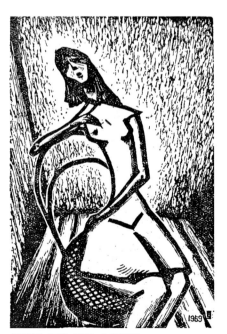

陳庭詩 午倦 1959 木刻版畫
（取自《自由青年》〈木刻沙龍〉，1959.9.16）

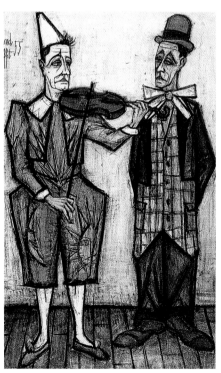

畢費（Bernard Buffet） 馬戲團－兩個小丑 1955
油畫 230x150公分

陳庭詩 驟雨（陣雨） 1959 木刻版畫 60.5x40公分 （國立台灣美術館／典藏）

江漢東與作品「神話」

施驊與作品「眷戀」

楊英風與作品「金」

李錫奇與作品「寂寞的秦淮河」

秦松與作品「黑森林」

陳庭詩與作品「在歡樂的日子裡」

（圖片提供／楊英風藝術教育基金會）

●然而，陳庭詩參加「第二屆現代版畫展」的作品「魚」(1959，見第42頁)，已不見傳統寫實的魚，而是抽象化的魚，蘊藏著他的靈動想像，另一幅「在歡樂的日子裡」(1959)，他則更上一層樓，變成純粹以線條結構為主的抽象畫。陳庭詩畫風的突然翻轉，與其他共同展出的作品如楊英風的「金」、李錫奇的「寂寞的秦淮河」、江漢東的「神話」、秦松的「黑森林」、施驊的「眷戀」，都在標舉著現代版畫是一個獨立的現代藝術創作形式，打破以往作為政治或文學的插畫或宣傳的附屬品。

●陳庭詩由元月加入現代版畫會到十一月的展出，十個月間他已能創作純粹造形的抽象畫，即使在新加入時對現代藝術並不十分清楚，可是聰敏好學的他，雖然聽不到，但看得到，在畫會同道中彼此互相激盪、激勵，他竟很快進入現代畫的領域。

　　剛加入現代版畫會的陳庭詩，在藝術同儕的刺激下逐步認識現代藝術。從他一九五九年至一九六三年間的作品，可看出他一方面以具象的形式，扭曲人物造形，表達小人物的內在心聲，延續他早期的人道主義關懷；一方面他又利用抽象的造形，作點、線、面的構成，在具象與抽象之間，仍努力探索自己的畫路。

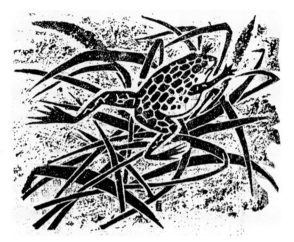

陳庭詩 蛙 （取自《詩‧散文‧木刻》〈木刻選萃〉，1962）

陳庭詩 曬穀 1960 （梅丁衍／提供）

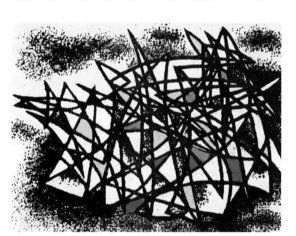

陳庭詩 在歡樂的日子裡 1959 木刻版畫

陳庭詩 裂 版畫 1960

陳庭詩 魚 1959 木刻版畫

陳庭詩 夜之漁村 版畫 1960

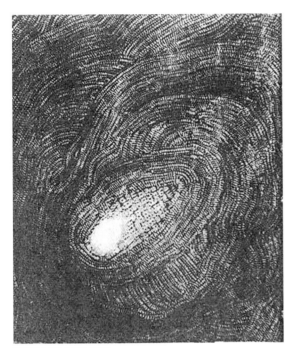

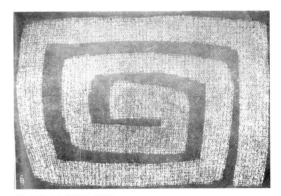

陳庭詩 欄 版畫 1960

陳庭詩 落 版畫 1961

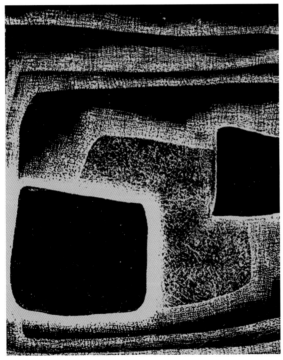

陳庭詩 失落的記憶 1962 版畫 64x49.5公分

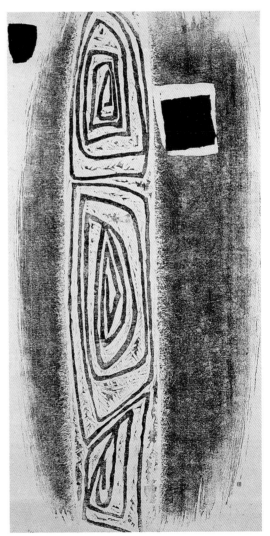

陳庭詩 圖騰 1964 版畫 118x60公分

陳庭詩（後排右二）與一群青年畫
家聚集台北植物園，串聯發起組織
「現代藝術家聯盟」。
（李錫奇／提供）

●由五月、東方畫會所掀起的抽象繪畫狂潮後，許多繪畫團體如雨後春筍，紛紛冒出。一九五九年由楊英風、席德進、張義雄、楊啓東、施翠峰、夏陽、鄭世璠等畫家所發起籌組的「中國現代藝術中心」，參加的畫會團體多達十七個，會員共一百四十多位。

●這是一個充滿挑戰的年代也是叛逆的年代，藝術家青春不留白，沒有人想賣畫，卻個個專心創作。正當抽象藝術席捲畫壇時，無風不起浪，一九六○年的美術節，這個囊括現代畫會的大組織──「中國現代藝術中心」，成員正聚集國立歷史博物館召開第二次籌備會，忽聞在館中展出的秦松抽象作品「春燈」，被指控是畫一個蔣字倒過來，有「倒蔣」的政治嫌疑。消息傳來，眾人嘩然，氣氛緊張，剛要成立的「現代藝術中心」從此雲消霧散。

●一九六一年接著又有東海大學教授徐復觀，在香港《華僑日報》刊出一篇〈現代藝術的歸趨〉，大力抨擊現代藝術的未來只有爲共黨世界開路，引來抽象畫家的一陣恐慌，更激起一場始料未及，相當激烈的「現代畫論戰」。

現代藝術的無聲捍衛者

●「現代畫論戰」使得劉國松等一群藝術新銳愈戰愈勇，儘管隨時有被扣上紅帽子的危險，在政治低氣壓下，時勢造英雄，而陳庭詩雖不是站在陣前搖旗吶喊的現代藝術先鋒尖兵，卻是一個無聲的捍衛者。六〇年代初期，陳庭詩參加第三屆現代版畫展的作品「春」、「欄」((見第43頁))、「夜之漁村」(1960)或其他作品「裂」(見第42頁)、「落」(見第43頁)、「古泉」(1961)，都是十分現代的作品。畫中線條的痕跡無論是平行游走、交互纏繞或迴轉圍繞，都是他有意捕捉線條的各種動勢與造形變化，畢竟線性的美感仍與他早年所擅長的書法密不可分。木刻版畫所著重的是鐵筆的刀味，為了追求不同的刀法筆趣，陳庭詩的「古泉」便是以平口刀斜刻的技法，捕捉那種斜刻進去、拓出來，墨色由濃而淡的自然暈狀效果，有種中國古代雕刻的古拙樸趣。

陳庭詩 古泉 版畫 1961

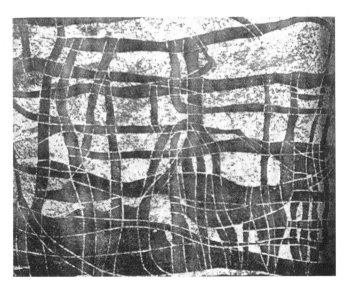

陳庭詩 春 版畫 1960

1960 雷震遭逮捕，《自由中國》被迫停刊。

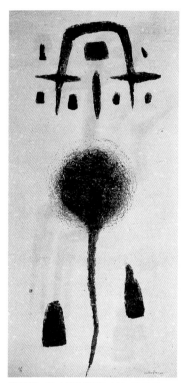

陳庭詩 定 1964 版畫 120x61公分

●在極端反共、思想禁忌的五〇、六〇年代，詩人兀自走著現代主義的路線，畫家則盡情地陶醉在抽象的世界裡，在點、線、面、色彩、空間的造形元素中，抒發自己。在那個現代繪畫發燒的年代，許多觀眾對抽象畫家嗤之以鼻，直覺他們是畫不了寫實畫才以抽象畫去嚇唬觀眾，甚至在一些畫展上還會對作品吐口水，或把畫展的說明書撕爛砸在畫家的臉上，大罵「三字經」揚長而去。

●更離譜的是，觀眾還要求抽象畫家舉行一場破天荒的「現代畫家具象畫展」，一九六一年這場應觀眾要求的畫展，在台北市中山堂熱熱烈烈地開展，成為畫壇的鮮事。

●這群鼓吹現代繪畫的畫壇新銳，儘管受到社會的諸多責難，每當舉辦畫展仍會有與他們同命相憐的作家、詩人在現場「站腳助威」，為他們聲援造勢，如五月畫會與「藍星詩社」；東方畫會、現代版畫會與「現代詩社」的來往頻仍。這群藝高膽大，不畏各方壓力，在藝術上盡情自我宣洩的畫家，有的開拓抽象水墨，有的表現油彩的抽象構成，有的則在版畫上尋找新版材。他們就像陳庭詩一九六一年那張「文藝先鋒」版畫一樣，是一群不顧危險向前衝的先鋒隊，雖然他們不免陷入偏激、急躁和荒誕之中，但在潮流中，缺少了這些生猛的夥伴，整個時代將會有所失色。

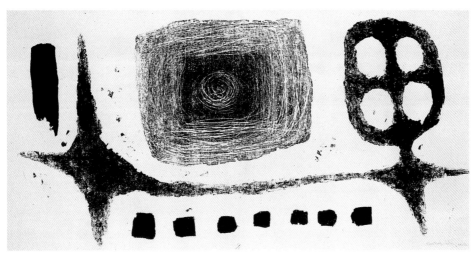

陳庭詩 紡 1960 版畫 61x120公分

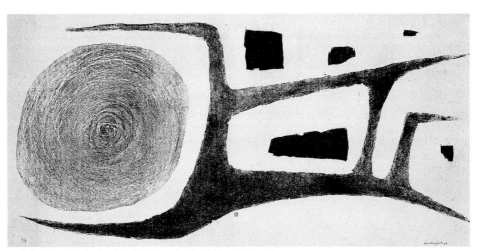

陳庭詩 定 1964 版畫 120x61公分（國立台灣美術館／典藏）

陳庭詩 文藝先鋒 1961 （取自《詩‧散文‧木刻》〈木刻選萃〉，1962）（梅丁衍／提供）

選擇甘蔗板創作現代版畫

● 在版畫上為了捕捉版畫效果的豐富性，每位現代畫家莫不卯足了勁積極探索，每個人都試圖以自己的方式去開發個人的技法與風格。當時楊英風把顏色塗在玻璃板上再拓印；李錫奇把紙放在腐朽的木頭上，再用熨斗熨，拓印出斑駁的肌理效果；秦松把滿是塗鴉的課桌椅用來作版畫；吳昊在紙上直接用水性顏料擦拭。或將油性顏料用滾筒滾在木版或紙上。大家無所不用其極的翻新技法，突破原來的木刻版畫，在材質上不斷開發──甘蔗板、三夾板、膠板等毫不起眼的媒材都被拿來實驗，作品大都

陳庭詩與他的甘蔗板原版（陳庭詩現代藝術基金會／提供）

屬於藝術家試版的實驗之作，是不具複製性的「單刷版畫」。

● 陳庭詩在材質上選擇了甘蔗板，他並不曉得這個抉擇竟決定了他後來的命運。他不是最早使用甘蔗板的畫家，當時的楊英風、秦松、李錫奇、江漢東都在使用，可是他卻是最忠於甘蔗板，也是後來把它發揮到淋漓盡致的畫家。

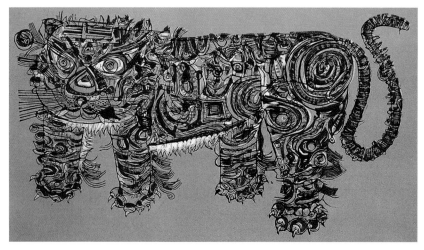

吳昊 節日的老虎 1964
木板版畫 46x81公分

李錫奇 作品三 1964 52x77公分

江漢東 船歌 1964 版畫 54x68公分

楊英風 霧峰古厝 1959 蔗板版畫 60.5×46.5公分

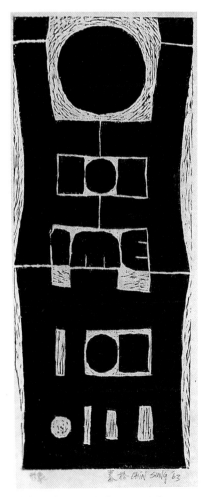

秦松 形象 1963 版畫 76x30公分

●一九六一年第四屆「現代版畫會」展出時，陳庭詩輸人不輸陣，一口氣提出十四件作品參展，為展出作品之冠，極力倡導抽象水墨的五月畫會戰將劉國松一看大為吃驚，「業障Ａ」、「業障Ｂ」與「湖之夢」的蔗板套色版畫，令他大為讚賞。

●甘蔗板原是台糖公司生產作為建築用的材料，是蔗渣製成，質輕，粗糙，塊面大，比木頭質軟，在技巧及拓印上又未脫離木刻趣味，更難得的是做大尺度的版畫，只適合用手工印。當陳庭詩一遇上了甘蔗板，就像一條河流，流向擁抱它的海洋，他的創作天地忽然變得遼闊起來。

●一九六三年第六屆現代版畫展，陳庭詩仍是氣勢如虹，又是出品最多的一位，包括，「永」、「生」、「化」、「解」、「現」、「被」、「禳」、「祈」、「法」、「道」等十件作品。

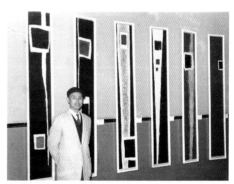

陳庭詩版畫作品「昇華」（左三），攝於一九六三年。

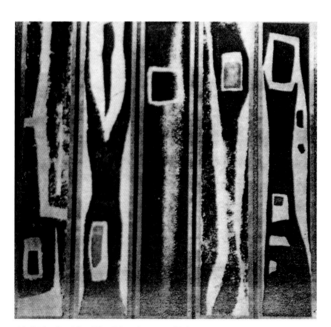

陳庭詩 道、法、障、祈、禳 1963 版畫

陳庭詩 袚 1963 版畫 29.5x180公分

●當陳庭詩選擇了專業創作，也同時選擇了一條人煙稀少的孤寂之路。在一個現代繪畫仍處於草創拓荒的時期，他毅然決然地投入抽象版畫，在荊天棘地中另闢蹊徑。理想與現實，他選擇了理想，卻讓自己翻遍身上所有的口袋也找不到一塊錢。他常常三餐不繼，朋友勸他不要再搞這種大家都看不懂的抽象畫，他總是習慣性地搖搖手，趕緊在紙上寫著：「這些才是我真正想畫的。」

●陳庭詩每天在甘蔗板上鑿刻，刻成凹凸的版面，像中國的金石篆刻，只是中國篆刻刻的是中國文字的線條，而他的版面刻的是幾何形或圓形的組合，線條逐漸減少，塊面增加。刻完版面後，再滾上油墨鋪上棉紙，再用沒有稜角的鎮紙玻璃拓印。由於小時候在家耳濡目染的都是金石書畫，他自然而然地把傳統與現代接上了線。敗就敗在他的性子太急，用的油墨又不是很好，一個早上印幾十張，不是不黑就是不夠均勻，全都丟掉了，前功盡棄。他只有從頭再來。不過每次經驗都是一塊築路的階石，藉著經驗的累積，他終將熬了過來。

●自從一九五九年陳庭詩第一次獲選巴西聖保羅雙年展後，一九六一、一九六三年他又陸續獲選參展，他真是一頭栽入現代版畫的天地，而不知家無米糧。偶爾他為雜誌刻些木刻版畫，像一九六三年七月的《勝利之光》刊出具有台灣鄉土風情味的「休憩」、「義胞」、「小雞之死」作品，這些畫上鐫刻著鮮明的「耳」字的具象木刻版畫，成為他勉強糊口度日的雕蟲小技。現實儘管難熬，他仍是咬緊牙根，苦撐下去。也許真正的大氣，產生於絕境之中，他那困於生計的不堪，益發淬煉出他為藝術獻身的不屈生命力。

陳庭詩 小雞之死 1963
（林伯欣／提供，取自《勝利
之光》，1963.7）

陳庭詩 義胞 1963 （林伯欣／提供，取自《勝利
之光》，1963.7）

陳庭詩木刻版畫作品

陳庭詩 小憩 1963
（林伯欣／提供，取自《勝利
之光》，1963.7）

汲取中國母體文化的源頭活水

●陳庭詩在多次的參展經驗之後，已由當初加入現代版畫會抱著嘗試的心態，變爲積極探索，創作力豐沛的現代版畫家。當劉國松一九六三年以「砲刷子」般的大筆，畫在特製的多纖維宣紙上，成功地開創他的抽象水墨，李錫奇也以降落傘的硬布（見第49頁），拓印出意想不到又張力十足的單刷版畫時，陳庭詩在大時代、大環境的刺激下，竟放身馳騁於中國上古時代，去追根溯源，銜接歷史長河，汲取中國母體文化的源頭活水。

●就在這幾年的摸索探觸中，他逐漸找到自己的創作泉源，一種是來自中國商周時期的金石拓片，如「圖騰」(1964)，是商周青銅器上的回紋與饕餮文的自由運用，又配合濃淡的墨色拓印，彷彿是一種簡潔又斑駁，充滿神秘紋飾的青銅拓片；另一種是來自石器時代初民粗獷的石斧、石刀的「沈雷」(1964)。「圖騰」、「起始」(1964)，畫中不規則的方或不完整的圓，好似人類文明初始的原始造形，古樸天趣，而黑色間之留白又似萬年石塊，風化剝落的痕跡，古意盎然。

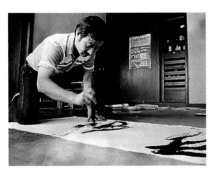

創作中的劉國松

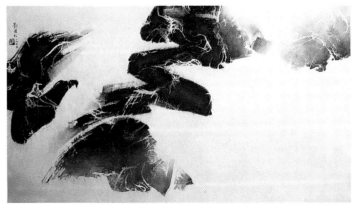

劉國松 一抹沉黑 1965

陳庭詩 起始 1964 版畫 90x90公分

陳庭詩 沉雷 1964 版畫 90.5x86公分

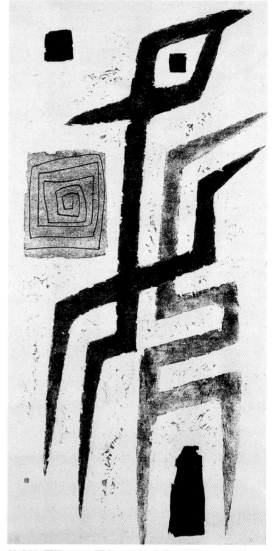

陳庭詩 圖騰 1964 版畫 120x60公分（洪龍木／收藏）

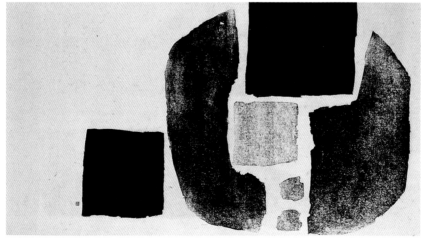

陳庭詩 圖騰 1964 版畫
61x120公分

1965 陳庭詩加入五月畫會。美國參與越戰。

●由於陳庭詩那極富金石味的現代版畫，既中國又現代，因而被傾全力深入探索中國現代畫的「五月畫會」在一九六五年邀請入會。其實，同道的刺激、鼓舞，共同戰鬥的集結力量，更會使畫家的創作產生意想不到的效果。就像在「現代版畫會」中，自第三屆開始，楊英風與施驊相繼退出後，當中陳庭詩與李錫奇兩人最為投合。

●陳庭詩總是在紙上迫不急待地與他討論，陳庭詩話多又愛辯論，兩人仍結為至交好友。有一天李錫奇又到他家，發現他有一張甘蔗板刻得都快破成爛片，後面又用膠帶黏貼，李錫奇一拿起來，乾脆把它撕裂得更大。當陳庭詩還在嘀咕著甘蔗板太薄容易刻破時，卻見李錫奇撕破他的甘蔗板，情急之下正要與他理論一番，李錫奇不慌不忙地告訴他「你印印看，可能更有味道，效果更好！」李錫奇以他在版畫上同樣追求歷史斑駁趣味的敏銳觸感，無意間讓陳庭

陳庭詩與李錫奇，攝於第二屆現代版畫展。

詩撞擊出另一種藝術火花。

●從一九六五年開始，陳庭詩的作品量多又氣勢磅礴，他好像吸納了宇宙混沌初開的能量，賦予塊面一些靈氣，讓單純的黑色在畫面自由撞擊，自成形體。翌年他又將那縹緲無際蒼穹中的日、月、星、雲、風、雷、電的千變萬化，收束在天圓地方的美感經驗中，那黑色中的裂痕，像石破天驚，發出了亙古的巨響，那是他在寂寞的境域裡，獨與天地精神相往來的對話。

●思想領導技法，他以方、圓組構出的黑白抽象畫，氣勢撼人，那是他用雕刻

陳庭詩與一九六六年的作品「無題」合影

刀在甘蔗板上挖刻，比起西方的金屬版或石版更能表現大面積的塊面，同時為捕捉鐘鼎彝器或甲骨上龜裂的美感，他又將甘蔗板擊破，再以手工拓印出那殘破、蒼古的時間痕跡，是西方以機械印製版畫所無法達到的境界。而這種東方有機的美學思維也完全不同於西方。

●中國人對天對地，對日月星辰，對宇宙大地陰陽互動，生生不已的循環哲理，似乎都消融在陳庭詩一九六六、六七年的「創造宇宙萬物之謎」或「環繞太陽的船」及「行星的循環運轉」等系列作品中。宇宙的奧秘透過抽象的視覺圖象，既可觀看，可意會，也流露出畫家胸中浩瀚的宇宙境界。看著陳庭詩的作品，我們彷彿是獨立於蒼茫之際，照見宇宙的本體。

●有時他在塊狀形體上，加了金色、紅色或藍色，與主體的黑形成鮮明的對比，增添畫面的情趣。其實他寧可多用黑色，他更喜歡中國書畫墨分五彩的豐富韻味，不同濃淡層次的黑色拓印在白色的棉紙上，本身就形成極大的對比，黑的素樸、單純，更凸顯出形的完整、簡潔。

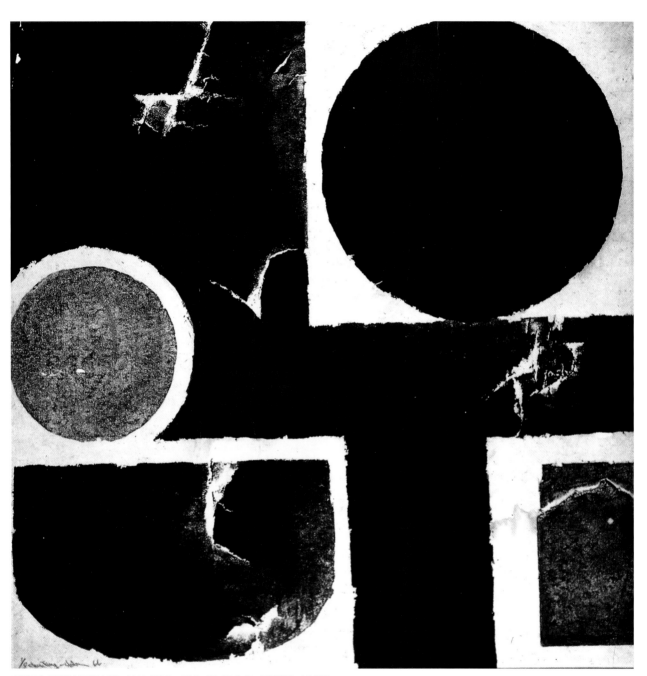

陳庭詩 環繞太陽的船#3 1966 版畫・紙本 90x90公分（葉榮嘉／收藏）

東方與西方的抽象畫

　　西方的抽象畫雖然也是塊面的組合，但純粹是結構性的塊面，空間是平面的，造形的本身即是內容，追求的是視覺的美感。而東方的抽象畫，可以是不定形的塊面組合，空間是有機的，是空靈的，是精神性的。不是只在二次元平面上尋找結構的純粹性而已。陳庭詩的抽象版畫已是「意在形外」，每一幅畫都經過他的錘鍊冥想，他不刻畫物象，而是單刀直入探尋宇宙的奧秘，抉出宇宙最精純的形體，那是一種視覺隱喻。

陳庭詩 行星的循環運轉#1 1966
版畫・紙本 120x60公分

陳庭詩 行星的循環運轉#2 1966 版畫・紙本 90x90公分

創作是永遠無法征服的情人

●為了創作本身的魅力，所有的愛情終會褪色，只有創作是不馴的情人。五十歲的陳庭詩，人到中年仍是單身，創作讓他痴狂，讓他著迷，是他永遠無法征服的情人。其實在感情上，陳庭詩不是沒有機會，早在大陸時，有一次軍隊裡的同事請他傳話給女友，那位女孩與陳庭詩見面後卻情不自禁地喜歡上他，居然對他說：「如果是你，我就願意與你交往。」只是老實的陳庭詩不敢與她交朋友，怕同事傷心，而辜負了對方一番好意，那位女孩反而更加尊敬他。

●子然一身的陳庭詩，生活雖然清苦，卻忙得不亦樂乎。每天他費盡了力氣，剔去大部分的板面刻成凹面，邊刻邊沈思，一幅作品尚未刻完，已構思好另一幅腹稿，因此他對拓過的版畫，常常無興趣再重拓，他認為那是一種浪費，性急的他寧可把握時間繼續創作新的作品。當他不斷地刻，靈感也不斷地湧現，他常常在草稿紙上，改了又改，等定稿後，再放大進行版畫製作。甘蔗板質粗，刻起來必須大刀闊斧，再順著刀鋒自然裂開的紋路處理裂紋，再上油墨拓印，由於作品大，過程又繁複，他每天要站上七、八個小時以上，忙碌得幾乎廢寢忘食。他既堅持又執著，一旦鎖定目標，即使忙累，作品的氣勢卻不能削弱。

●工作時他分秒必爭，他不願意重拓，主要是他的印製方式與一般版畫家不同，極費時又費力，他不用機器，都是自己手持滾筒一遍遍地上墨，操控濃淡色調的變化，由深黑、黑到淺灰，他要展現黑色的無窮內蘊。其中那細細的白色裂紋，是相當精妙的獨創，使單純的抽象結構，迸放出一股生命力，像是在大地、草原的寧靜裡，驟然閃現一道閃光或聽見一聲驚雷，令人震撼。如果不是畫家靈犀隻眼，胸懷奇山大水，靜思

冥想，神遊於物象之外，隨心賦形，如何能召喚我們內在的感覺呢？這正是陳庭詩的抽象畫迥異於西方抽象畫之處，是他獨特的繪畫語言。

陳庭詩的版畫製作過程

陳庭詩製作版畫的過程極為繁複，他先在紙上畫草稿，定稿後，再放大到甘蔗板上，進行刻製。刻好後，他手持滾筒，沾上油墨，隨自己的意志或輕或重地塗刷，再小心翼翼地敷上一張白色的棉紙，並用玻璃紙鎮在上面拓磨。視畫面的需要，有的地方只刷一次油墨，有的地方卻反覆再三刷塗，再拓磨，經過幾個小時，當墨色達到預期的效果後，他便將紙張從甘蔗板上拿開，從天花板上垂吊下來，就像掛濕衣服一般，直到陰乾為止。

❶陳庭詩的版畫草圖（鄭惠美／攝）

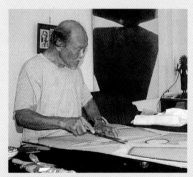

❷於甘蔗板上雕刻

❸於滾筒沾上油墨

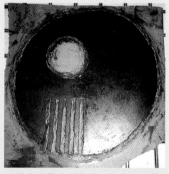

❹塗上油墨的甘蔗板（鄭惠美／攝）

❺剛拓印好的版畫（攝於一九九九年）

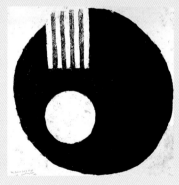

❻陳庭詩
畫與夜＃102
1999 版畫・紙本
86×86公分

陳庭詩 海韻#2 1969 版畫・紙本
90x90公分

陳庭詩 海韻#3 1969 版畫・紙本
91x91公分（葉榮嘉／收藏）

陳庭詩 海韻#4 1969 版畫・紙本
90x90公分（葉榮嘉／收藏）

●而他是否標榜自己的畫是東方或西方呢？「我的畫是屬於我自己的，我沒有東方與西方的選擇和苦惱。」他只是盡其在我地開拓自己的路，他堅信「路是由人走出來的！」當他看到先進國家爭取每一屆國際藝展的榮譽，與爭取奧林匹克的國際運動會的優勝同樣積極時，他也就把藝術競技的舞台放在國際，認為國人應在國際藝壇佔取一席之地。的確，他的看法何其前瞻，他初入現代畫壇，一九五九年便獲選巴西聖保羅雙年展，他一走入畫壇，便躋身國際，他的眼光怎麼會狹隘呢？他的標準是國際水準呢！而這樣的思維，使現在的陳庭詩之所以成為將來的陳庭詩。

●正當陳庭詩把眼光鎖定國際舞台時，出乎意料地，他真的在國際上獲得了第一大獎。陳庭詩的一幅版畫「蟄」(1969)在三十多國，二百多位藝術家參展的數百件作品中，脫穎而出，名列第一，獲得一九七〇年第一屆「韓國國際版畫雙年展」首獎。

●這次由韓國《東亞日報》舉辦的首屆國際版畫展，主辦單位邀請英、法、日、西德，四國藝評家擔任評審，在嚴格的審核中，評審委員一致認為陳庭詩的作品深具東方精神特色，沈凝洗練，並潛藏力感，而評為「穿破黑暗的光明」。

●這件陳庭詩大刀闊斧所刻成的版畫傑作由三大塊面的有機形體組成，圓形居中，左右不定形的塊面相互環抱，欲合又分，形成動勢，崩裂紋路的白痕在深淺的墨塊中更製造了戲劇性的效果，整體留白空間與黑色主體的佈局、大小比例，構成畫面的視覺美感，作品的大，材質的甘蔗板，無彩的黑色調，手工的拓印，風格的簡約、樸拙、雄渾，獨樹一格。也可以窺見他萃取中國傳統文化藝術的精華，如金石篆刻，石器時代的石斧、石刀形制，殷墟甲骨碎片、裂紋，漢代碑刻、石闕及中國天圓地方的宇宙觀，陰陽互動、生生不已的哲學觀，融鑄成他自己的美學觀。

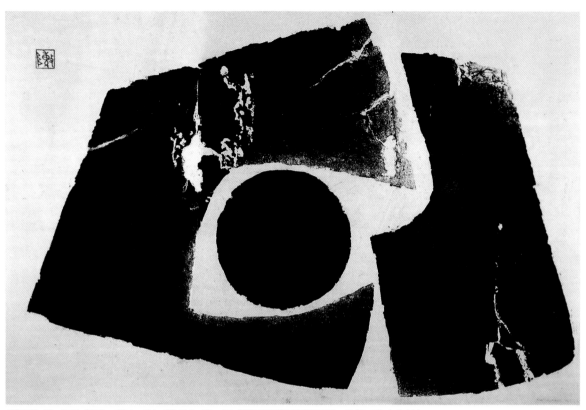

陳庭詩 蟄 1969 版畫‧紙本 121x180公分 第一屆「韓國國際版畫雙年展」首獎（私人收藏）

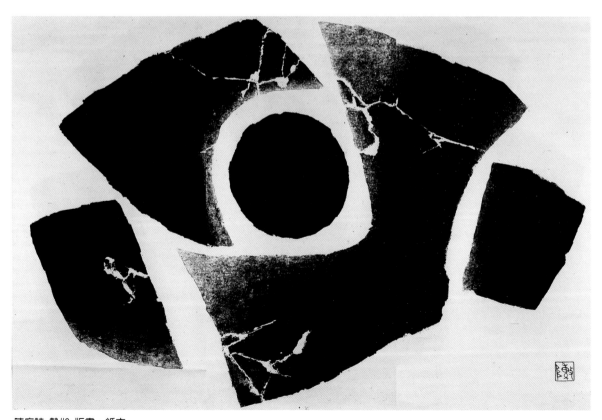

陳庭詩 蟄#2 版畫‧紙本

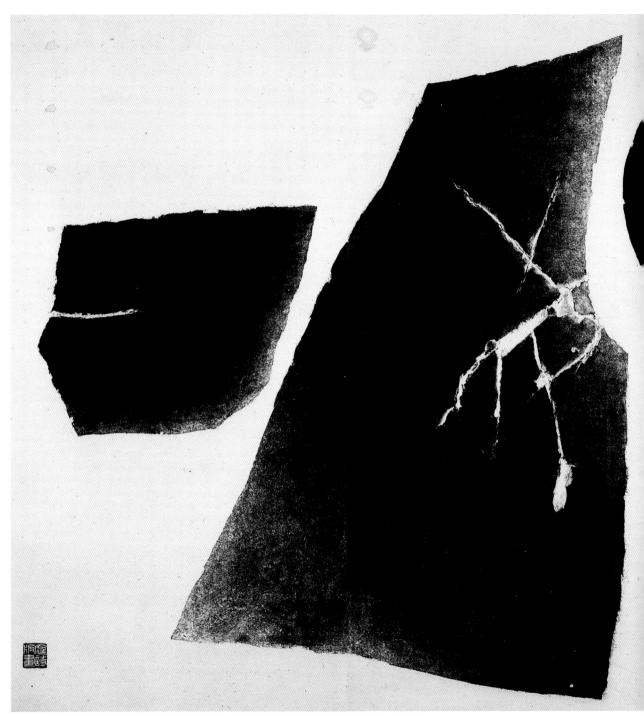

陳庭詩 曉 1970 版畫·紙本 180x360公分 第十一屆巴西聖保羅雙年展展出（葉榮嘉／收藏）

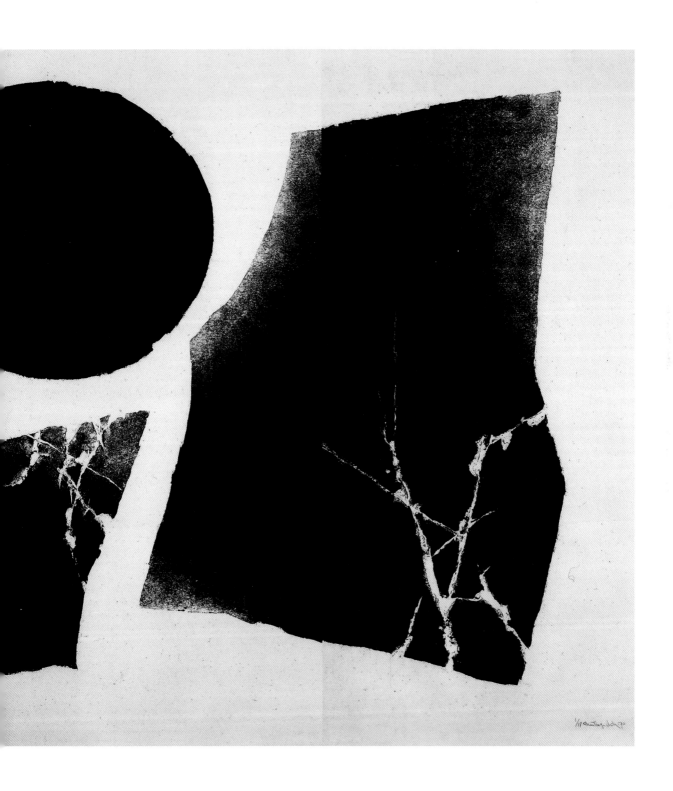

游泳，畫面出現夢想般的藍

●一九七一年陳庭詩也獲得了中華民國第八屆畫學會金爵獎。

●獲獎後陳庭詩的作品驟然出現一片蔚藍，他的「星星的假期」(1971)、「繁星的對稱」(1972)、「夢在冰河」(1973)、「星系」(1974)等系列作品，是繼「海韻」(1969)系列以後，藍色用得最多的時期。畫中常常出現圓形、半圓形、月形的排列組合，他似乎欲窺探宇宙星河的奧秘。他最愛的黑色已不是沈甸甸地居畫中主角，居然讓給了輕快的藍色，色相的驟然改變，與他的生活或生命的體驗有關嗎？

●原來陳庭詩這兩年勤於游泳，無論刮風下雨，他每天清晨五點準時去晨泳，天天游，從無缺席，還獲「四季游泳會」頒發的游泳全勤獎。他學游泳，不是為了好玩，主要是為了治病。有一次在公車上，車子突然緊急煞車，扭傷他的左手臂，醫生為他打了四十針，毫無起色，只好勸他去游泳。游了兩年，手臂不痛了，滿腦子裡竟是一片海藍藍，他告訴朋友：「我聽不見水聲，但我能看見水。浸在水裡也能引起靈感。」這就是現階段版畫上那夢想般的藍。

陳庭詩 繁星的對稱#3 1972 版畫‧紙本 89x89公分
（私人收藏）

陳庭詩 星系#2 1974 版畫‧紙本 90x90公分
（私人收藏）

陳庭詩 星星的假期#4 1971 版畫・紙本 60x60公分

陳庭詩 星星的假期#3 1971 版畫・紙本 60x60公分

陳庭詩 星星的假期#7 1971 版畫・紙本 57x122公分（私人收藏）

●同時陳庭詩的版畫也出現大片的紅，
例如作品「新生」(1970)、「元宵」
(1970)、「燈會」(1970)，及紅黑對比
的「晝與夜」系列。比較奇特的是書法
的撇、勾、點、捺等筆法或草書線條也
變成造形元素，出現在「夢在冰河」系
列及「書法」系列中，而「晝與夜」系
列成為他終其一生探討不盡的主題。在
套色上，如果黑色與金色或紅色位置遠
一點，他便在同一個版上一起印，如果
相離太近便用多版套色。

陳庭詩攝於作品「晝與夜」前。

陳庭詩 春醒#3 1974 版畫‧紙本 94x94公分
（郭木生文教基金會／收藏）

陳庭詩 燈會 1970 版畫・紙本 60x120公分（私人收藏）

陳庭詩 元宵 1970 版畫・紙本 92.5x92.5公分

陳庭詩 新生#1 1970 版畫・紙本 90x90公分（私人收藏）

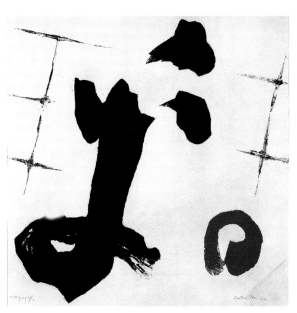

陳庭詩 書法#4 1977 版畫・紙本 60x60公分

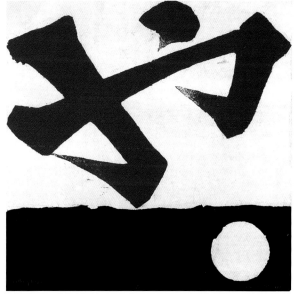

陳庭詩 書法#5 1977 版畫・紙本 61x61公分（私人收藏）

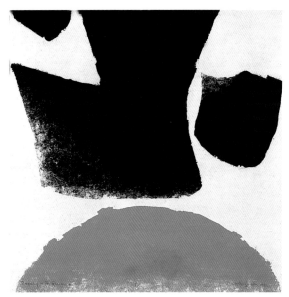

陳庭詩 夢在冰河#2 1973 版畫・紙本 61x61公分

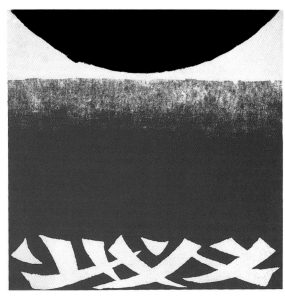

陳庭詩 夢在冰河#4 1973 版畫・紙本 60x60公分（私人收藏）

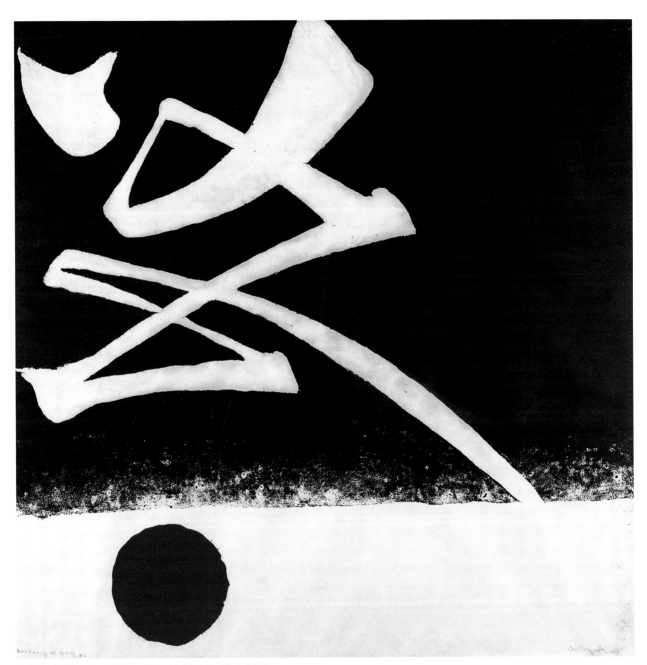

陳庭詩 春醒#2 1974 版畫・紙本 90x90公分（私人收藏）

晝與夜

1971～1999

宇宙的奧祕透過抽象的視覺圖像，既可觀看，也可意會，日月星辰生生不息的循環哲理，都消融在陳庭詩的作品中，尤其是他的「晝與夜」系列，是他終其一生探索不盡的主題。

陳庭詩 畫與夜#24 1972 版畫‧紙本 90x90公分

陳庭詩 畫與夜#78 1982 版畫‧紙本 60x60公分
（葉榮嘉／收藏）

陳庭詩 畫與夜#11 1972 版畫‧紙本 91x91公分
（私人收藏）

陳庭詩 畫與夜#79 1983 版畫‧紙本 60x60公分
葉榮嘉／收藏）

陳庭詩 畫與夜#10 1970 版畫‧紙本
90.5x90.5公分（國立台灣美術館／收藏）

陳庭詩 畫與夜#77 1982 版畫‧紙本 60x60公分
（葉榮嘉／收藏）

陳庭詩 晝與夜#49 1980
版畫・紙本 181x30公分
（私人收藏）

陳庭詩 晝與夜#50 1980
版畫・紙本 180x30公分
（私人收藏）

陳庭詩 晝與夜#51 1981
版畫・紙本 180x30公分
（私人收藏）

陳庭詩 晝與夜#52 1981
版畫・紙本 180x30公分
（私人收藏）

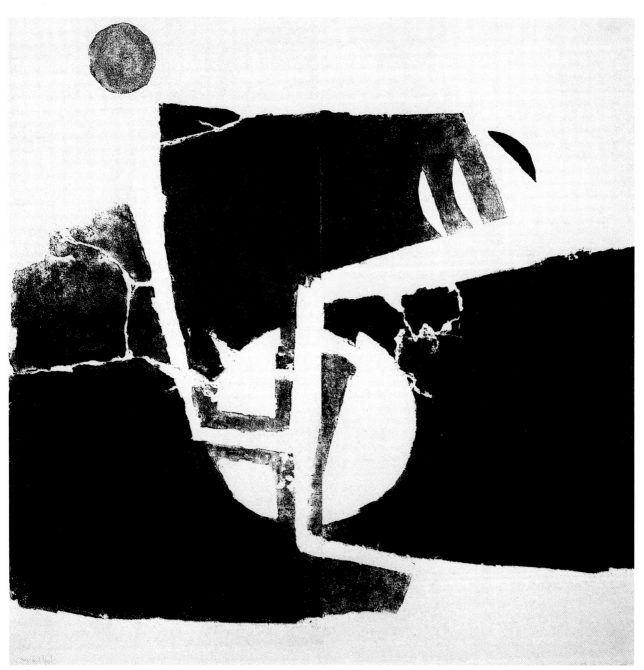

陳庭詩 晝與夜#73 1981 版畫・紙本 121x120公分（私人收藏）

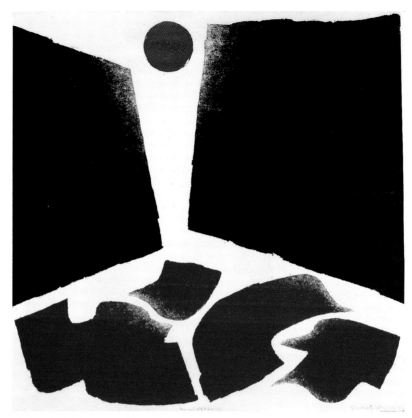

陳庭詩　晝與夜#26 1974 版畫・紙本

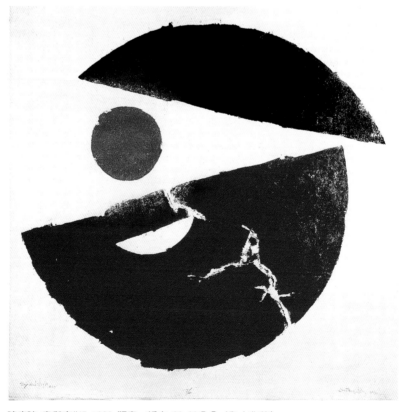

陳庭詩　晝與夜#45 1980 版畫・紙本　90x90公分（私人收藏）

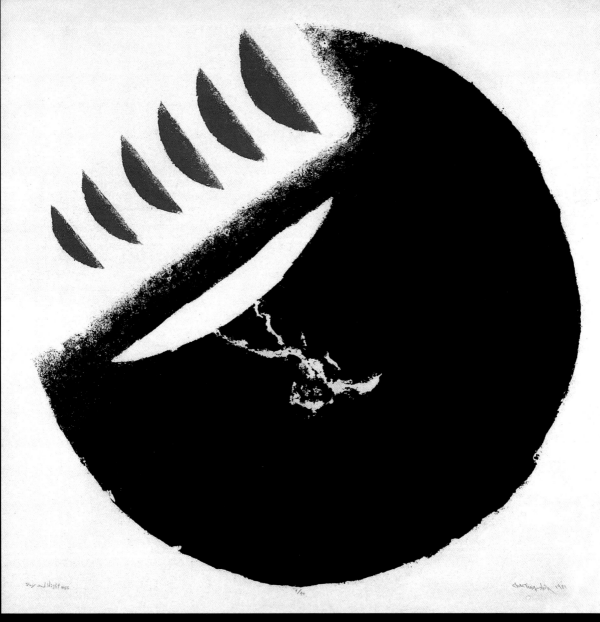

Day and Night #56 1/20 Chen Ting-shih 1981

陳庭詩 晝與夜#56 1981 版畫・紙本 89x89公分（葉榮嘉／收藏）

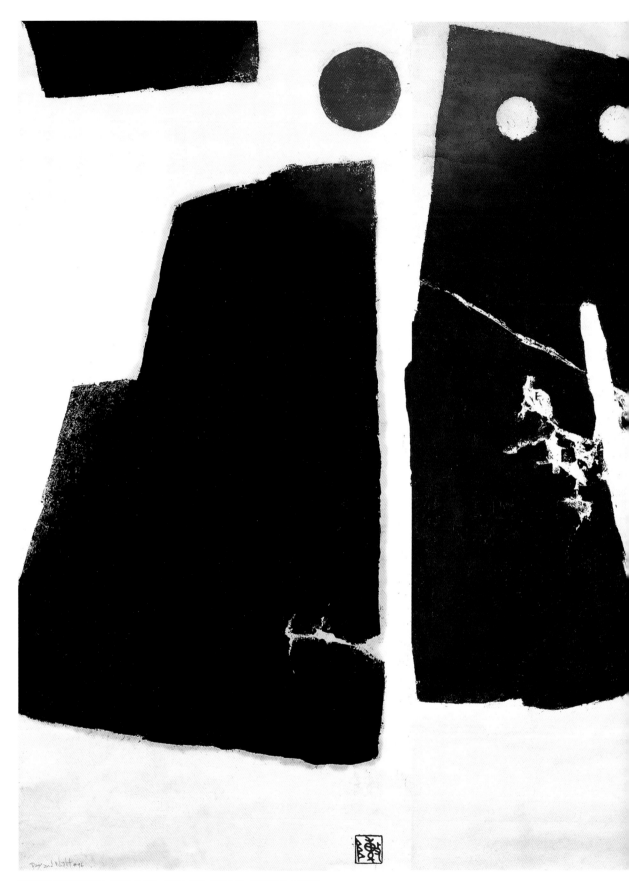

Day and Night #100

陳庭詩 畫與夜#100 1985 版畫‧紙本 230x276公分〔葉榮嘉／收藏〕

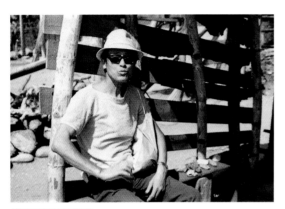

陳庭詩帥氣的模樣

陳庭詩率真性格的留影

●陳庭詩每天辛勤地工作，但也懂得享受，尤其七〇年代當他在華登夫人開設在台北雙城街的「藝術家畫廊」的展覽，賣得稍有起色後，偶爾也會去晴光市場買一兩件舶來品衣服穿穿，讓自己光鮮亮麗一下。白天他四、五點出去晨泳，回來後努力印版畫，把成品晾曬起來，陰乾，再把桌面收拾得整整齊齊，將一身污黑的手腳洗得乾乾淨淨。下午休息，晚上有時他也會打扮得十分得體，泡妞去。五十多歲的他與二十多歲的年輕女孩，喝著咖啡，聊得十分起勁，只是他的心似乎沒有驛動過。

●六〇年代末期，陳庭詩並不以那富有

金石味含蘊宇宙自然哲思的抽象版畫為滿足，他開始作雕塑及畫水墨。雕塑、水墨與版畫都是創作，只是媒材不同，三者之間會互相影響嗎？版畫上粗黑的大塊面組合，其實更像三度空間的雕塑塊面，有著厚實的重量感，有時造形也與英國雕塑家亨利・摩爾的雕塑遙相呼應。而版畫中的書法筆意，無疑也來自他那大筆急速揮寫，強調書寫動勢的水墨畫。

●一個平面、一個立體，不但不衝突，精神反而連貫一致，兩者互為交揉，許多新的構思，竟源源而出。這個階段他的雕塑有幾十件，大的有一五〇公分左

右，小的可放在桌上。他收集廢鐵，也
到南部的拆船場找解體的船廢鐵片，依
形組合，再請工匠焊接。不可思議的
是，陳庭詩往後二十多年的興趣居然逐
漸轉移到雕塑上，在那個撿廢鐵、拼
組、焊接的天地裡，玩得不知老之將
至。

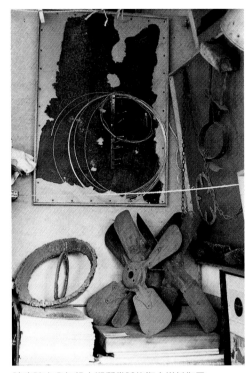

陳庭詩六○年代中期所嘗試的複合媒材作品

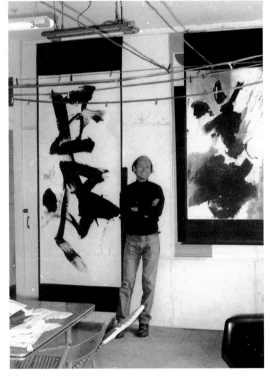

陳庭詩與彩墨交併的抽象畫攝於畫室。
陳庭詩的抽象畫創作始於一九六九年，初期作品呈現的
是疾、簡的筆墨趣味。

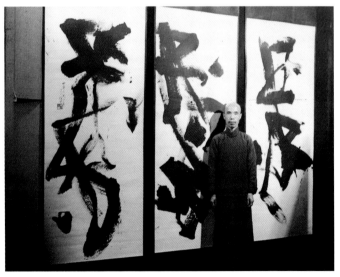

陳庭詩一九七二年的水墨作品，前立者為畢生摯友周夢蝶。

1976 陳庭詩赴美。

紀念華工鑲嵌玻璃畫

●一九七六年陳庭詩旅居美國，他在密西根的安娜堡疊畫廊及丹佛的群丘藝術中心展覽，以抽象版畫為主，水墨為輔。旅美一年多期間，他勤跑美術館、博物館，又遊山玩水。甚至，因緣際會，替科羅拉多州的州政府會議大廈製作一幅紀念華工的鑲嵌玻璃畫，慶祝美國建國二百週年。

●這幅玻璃畫，是描寫早期華人移民美國，為美國墾山築鐵路的血淚奮鬥史。

當初州政府為了逼真，決定由中國人製作，適巧陳庭詩旅居丹佛市，便接受了委託。二十八年前，陳庭詩曾為省立圖書館繪製過巨型的「劉銘傳督建鐵路圖」，慶祝台灣光復節。如今為了故事內容的逼真傳神，已經許久不畫寫實畫的陳庭詩不得不以粗獷的線條，緊密的結構，重拾耳氏時代的寫實畫風，為華工留下一幅紀念史實的鑲嵌玻璃畫。

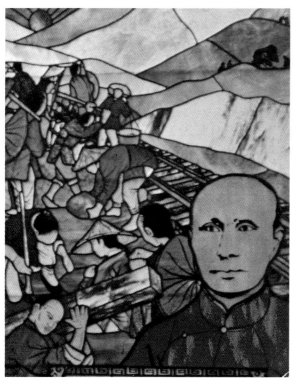

一九七六年，陳庭詩旅美時為科羅拉多州州政府議會大廈所製作的紀念華工鑲嵌玻璃畫。

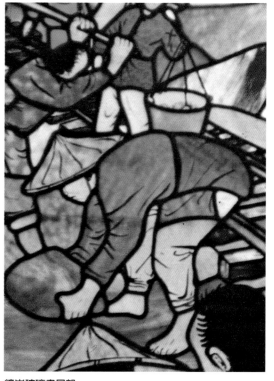

鑲嵌玻璃畫局部

旅美回國，大筆揮灑抽象水墨

●在美國時，陳庭詩遇見畫家謝里法，他拿畫給他看，並告訴他：「如果畫不出來，我就改畫照像寫實！」七〇年代紐約畫壇正盛行照像寫實繪畫。因爲陳庭詩早年便是畫寫實繪畫，五〇年代末加入現代版畫會後才轉爲抽象畫。不過，他仍沒跟著時潮走，他只是覺得美國的土壤不適合他，遊歷了一年多後，便急著回國。一回到國內，他忽然不畫了，他沈默如金，整天想著西方抽象畫家人人都有自己獨特的面貌，他該如何再走下去呢？沈潛、蟄伏莫非是爲了再出發的養精蓄銳。

●五個多月過去了，陳庭詩悄悄攤開棉紙，調好壓克力顏料，他似胸有成竹，藉著筆墨傾洩出內心積澱許久的激情。他的畫面比先前未出國時的水墨畫，增加了許多顏色，如暗紅、天藍、橘黃、乳白，彩度更鮮明，而畫面構成的技巧也比以前單純的筆勢運轉或書寫性的水

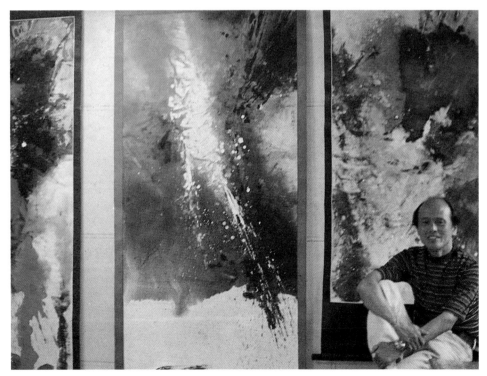

陳庭詩旅美歸來一年後，於一九七七年六月第七十六期的《雄獅美術》中發表近作。
返國後的陳庭詩，受到美國山水的啟發，抽象畫的畫面構成比以前單純的筆勢運轉或書寫的筆墨趣味，增添了色彩的變化與甩色、甩點的繪畫技巧。

墨，更增多了甩色、甩點的技巧。這種
更傾向西方抽象表現主義的形式，使他
在不可預測的點上迸發出新的創作經
驗，就是藝術家身居繪畫情緒的主體，
能放射出不受拘束的能量。過去他所在
意的東方的宇宙哲思與形式，已消融在
元氣淋漓，極富表現性的彩與墨中。

●陳庭詩一九七七年的抽象水墨的確比
七〇年代初期的水墨畫「落暉」、「痕」

筆觸更為奔放，色彩更為活潑，那是他
對美國西海岸風景的莫名感動，接合上
他遊台南安平漁塭時印象中的金黃波
光，激盪出飽滿又流動，彩墨交併的抽
象畫，比起他非常精純又靜謐，雄渾又
沈厚的版畫形式，顯得格外痛快淋漓。
他所追求的已不是傳統有山有水的有形
山水，大自然已經被他捏扁搓圓，熔鑄
為胸中丘壑，再一洩無遺為抽象水墨。

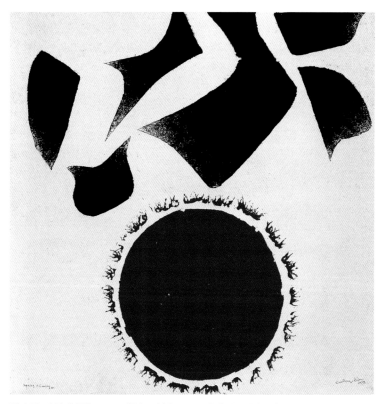

陳庭詩　大地春回#1 1978 版畫．紙本 53x50公分（私人收藏）

陳庭詩　痕　水墨

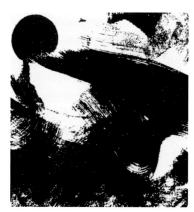

陳庭詩　落暉　水墨

一種豪放又繽紛的璀璨，正流露出他行萬里路對大自然瞬息變幻的奇妙感悟與禮讚。只可惜，他因為性急，當墨色尚未全乾時，他便迫不急待地加上高彩度的壓克力顏料，色彩反而不飽和，畫面就髒掉了。他在掌握流動性水墨的功力上，尚不如他在版畫上長期所積澱的深厚功力。

●六十餘歲的陳庭詩，還腿勁身健，日夜不息的作畫，創作現代水墨的痛快經驗正滲透到他的版畫，他的畫室時時吊

滿了一系列待乾的版畫。「大地春回No.1」(1978)簡純、火紅的圓形旁，又多圍繞著一層如火焰光芒般的放射性筆觸，與畫面上方理性控制的、規整的黑色形體，是凝重與外放，形與色的對比。在「夢在冰河No.13」、「零度以下No.1」(見第87頁)的版畫中，更可以發現他表現出水與墨相融的暈染效果，及墨分五色的濃淡層次，肌理也似乎含藏著斑駁的皴法，而整體的形也在轉變之中。

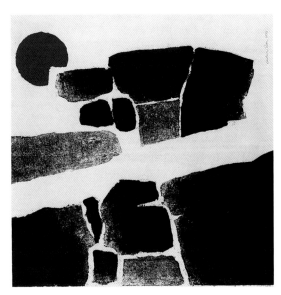

陳庭詩 夢在冰河#13 1978 版畫・紙本 60x60.5公分
（私人收藏）

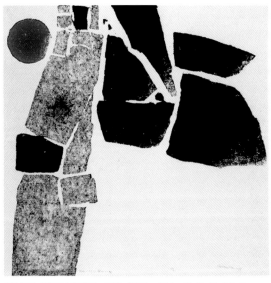

陳庭詩 夢在冰河#15 1978 版畫・紙本 60.5x60.5公分
（私人收藏）

創作有如摸麻將

●陳庭詩每天過著規律的生活，早上他去東門游泳池游泳，回來後吃早餐、閱報，便開始作畫，一直到晚上才上街吃晚餐，把午餐也一併解決。有時竟像發了瘋，一起床滴水未沾便拼命做，做到欲罷不能，一站就是十幾個小時，一餐併三餐處理，也是常事。而他的住處是新生南路三段一幢台北親戚家的日本式宿舍。家中簡陋，飯桌兼畫桌，晚上則拼起來當床舖，過著安貧樂道的生活。每天只睡四小時的他，工作如牛，有時做版畫，有時畫彩墨，有時又做雕塑，一點也不以為苦。他幽默地把創作比喻為摸麻將，不會摸的人深以為苦，會摸的人樂此不疲。

●陳庭詩日日浸淫在獨樂的世界中，朋友曾教他用閃光燈代替門鈴，他寧可沒有干擾，以便好好靜心作畫。心思單純的他，人益發神采奕奕。他的好朋友詩人周夢蝶形容他是「六十餘歲的人，卻有少年人的單純、年輕人的熱情、壯年人的體魄、老年人的睿智。」曾經有一回陳庭詩家中曇花半夜將開，他熱情地邀約周夢蝶晚上到家中酌酒賞花，雖然那是一個颱風夜，風雨交加，他的雅興仍不減，奈何周夢蝶仍需照顧他武昌街的書攤，與風雨搏鬥，無法相陪，令他大為掃興。

陳庭詩住所一隅

陳庭詩書卷氣的打扮，攝於一九七二年。

●陳庭詩總認為「藝術家要多方面去探索與嘗試，再從嘗試中比較選擇，藝術是沒有終極的，所有的創作都是過程的選擇。」就像他選擇壓克力顏料掺和水墨作畫，就是他嘗試找出新路的探索。當然他不是第一個這樣做，久居美國的趙春翔早在這方面探索了十多年，也發展出東西融合，彩墨互為交併的水墨畫風。

●一九七九年他也嘗試做絹印，在「藝術家畫廊」展出，只是觀眾仍較喜歡他的蔗板版畫。然而他面臨甘蔗板停產的危機，且製作時又費力、費時的繁重過程，但最後他仍放棄了絹印，因為絹印是設計好圖樣由別人去印，而蔗板版畫是他親自操刀，雖然辛苦卻富有人味。有時畫面印得不夠黑，他還可用毛筆沾墨再補黑，紅色不夠紅，用滾筒在畫上再滾一次。就是這種充滿偶發的人性味，使他再苦也繼續堅持下去。

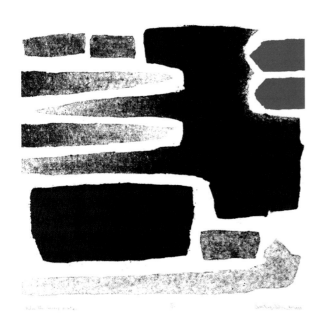

陳庭詩 零度以下#1 1978 版畫・紙本 59.5x60公分
（郭木生文教基金會／收藏）

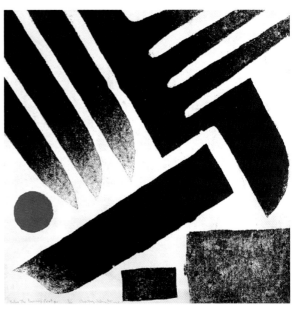

陳庭詩 零度以下#2 1978 版畫・紙本 61x61公分
（葉榮嘉／收藏）

●一九八○年代陳庭詩的「天籟」版畫系列又是一變，是一種抽象幾何的造形，黑白對比，肌理紋路又有木刻版畫三稜刀亂線刻的筆趣。裁切精準如鋒刃般的三角形，或多邊形的線形輪廓如西洋的「硬邊藝術」，再配上圓形，一反以往的有機造形，更像是一塊鋼鐵的立體成形，二度的空間卻見三度空間的立體效果，有著最低限藝術的空間結構，也許他最愛做的雕塑無形中又溶滲到版畫中，產生新的變貌。

●不過八○年代初始，台糖公司已不生產甘蔗板，他拜託朋友在雲林虎尾到處搜購甘蔗板，終於在彰化打探到全省絕無僅有的一家民營廠，否則他的蔗板版畫便要成為絕唱了。

●這十幾年來，他全然沈浸在清靜淡泊的生活中，只因關門作畫是天下第一快事，他常常久不出門，面也不修，竟任鬚鬚自在長大。他心中嚮往的是蘇曼殊、李叔同等才子畫家的出家生活。其實他的生活，已幾近出家，日日與自己

陳庭詩晚年與鳥為伴的俏皮模樣

的神靈相處，以畫畫、雕塑為修行，在修道路上，踽踽獨行。唯有一隻黃綠色羽毛、紅嘴，會學人語的鸚鵡陪伴著他。當會說話的鸚鵡與一個不說話的聾主人生活在同一個屋簷下，會發生什麼事呢？不說二話，咬斷腳環，俟機行動，連鸚鵡也耐不住寂寞，飛了！

●奇怪，不講話的陳庭詩卻最愛養會說話的鸚鵡，他養的鳥不是飛了就是死了。有一次他又買了一隻羽毛已被剪掉，胸部又受傷的鸚鵡，日日餵食。牠日漸痊癒，卻愈來愈野，在家中到處撒糞，連陳庭詩掛在天花板下晾曬的版畫，都會被牠侵犯，他終於把牠鍊起來，那知牠倒以不自由毋寧死向主人抗議。有人說牠死於感冒，有人說牠吃太飽，總之牠「蒙主寵召」了，從此陳庭詩可放心大膽地作畫了。

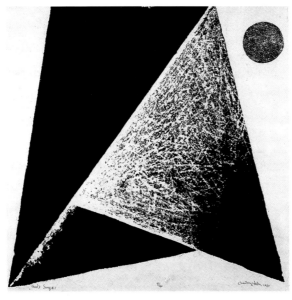

陳庭詩 天籟#1 1980
版畫・紙本 61x61公分
（葉榮嘉／收藏）

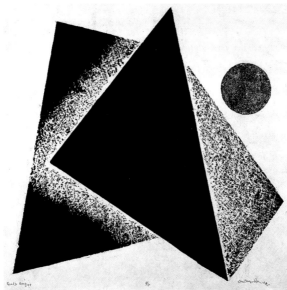

陳庭詩 天籟#4 1980
版畫・紙本 60x60公分
（葉榮嘉／收藏）

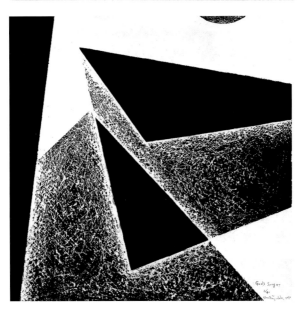

陳庭詩 天籟#7 1980
版畫・紙本 61x61公分
（葉榮嘉／收藏）

即興的壓克力抽象畫

陳庭詩作抽象畫，往往不先起草稿，作畫之前先培養情緒，之後才下筆，他大膽潑灑成竹在胸的紅、黃、藍、黑等色彩，由第一筆導引出第二筆、第三筆，配合大塊的幾何造形，再加上日月般的影象，構組出有機的抽象畫。

這種即興式的抒情，洋溢著浪漫的色彩，筆觸酣暢淋漓，恣意奔放，呈現大自然那股懾人的氣魄。而且壓克力顏料為水性，可自由發揮，畫起來十分方便，效果有如水墨，不像版畫工具有許多限制，他的情感更是百分之百地傳真在畫作上。陳庭詩的壓克力創作階段在一九八六年到一九九六年之間。

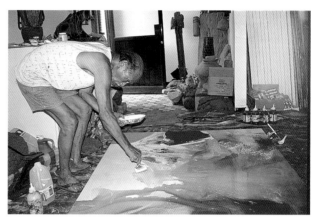

陳庭詩即興作畫的情景，攝於一九九一年六月。（李賢文／攝）

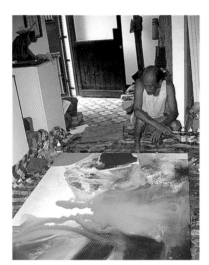

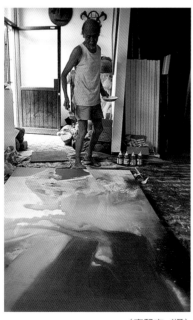

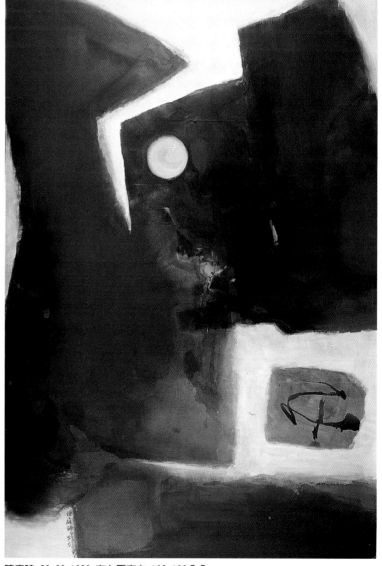

（李賢文／攝）　　陳庭詩 89-33 1989 布上壓克力 193x130公分

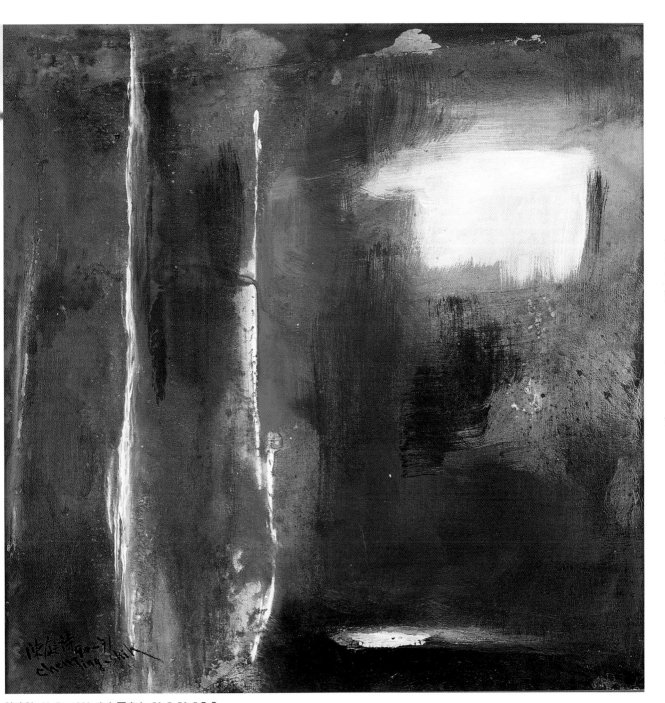

陳庭詩 90-71 1990 布上壓克力 59.5x59.5公分

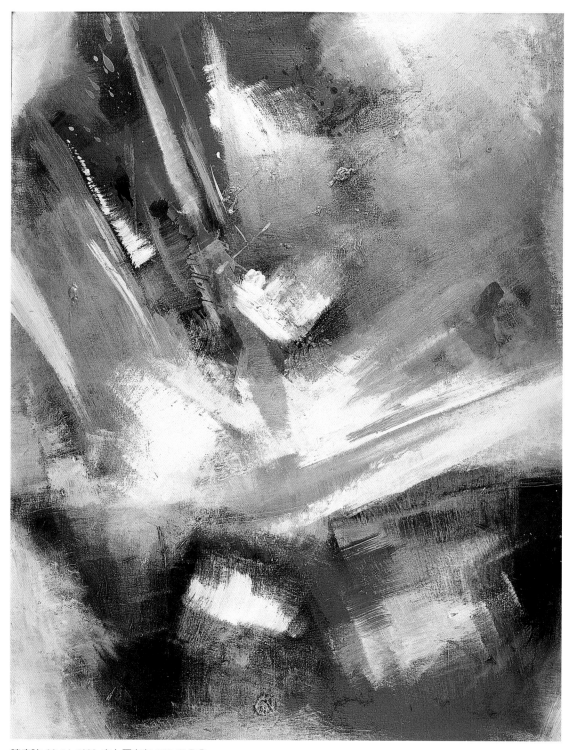

陳庭詩 92-14 1992 布上壓克力 116x90公分

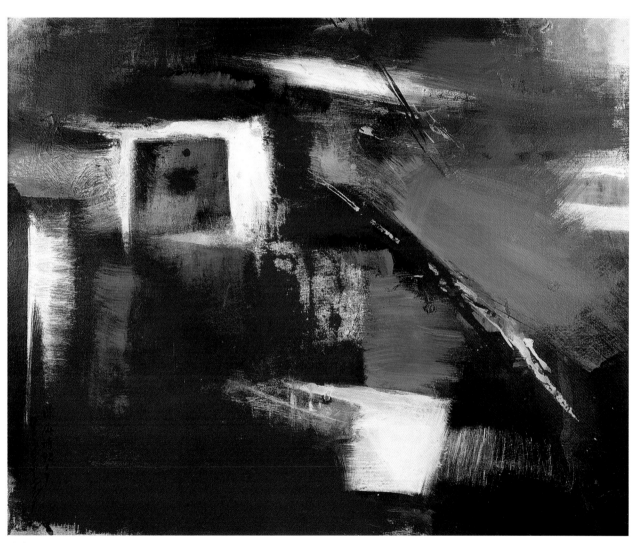

陳庭詩 92-7 1992 布上壓克力 72x90公分

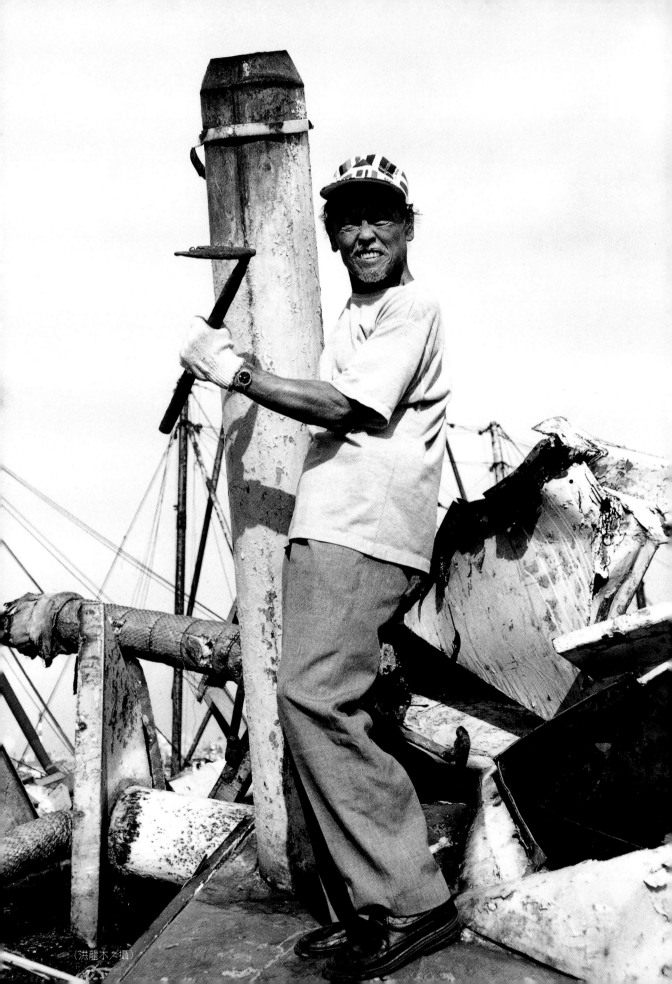
（洪龍木／攝）

III 焊鐵雕塑的生命晚境

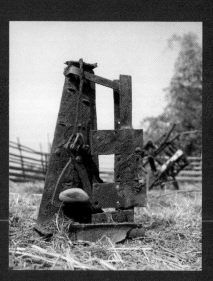

七十歲的陳庭詩不服老，
執意把生命傾注於需要充沛體力的焊鐵雕塑。
他喜歡那些歷經歲月，傷痕斑斑，
殘缺得渾然天成的廢鐵。
他與廢鐵，殘而不廢，
物與人都重返了生命的青春。

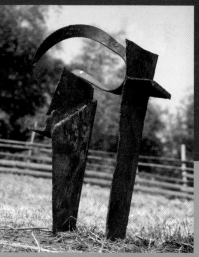

發現畢卡索的「公牛頭」

陳庭詩蠻欣賞畢卡索，在他一生的創作生涯中，他的眼光其實是放眼國際，以國際大師為學習，甚而是較勁的對象。當他無意中看到畢卡索，一九四三年的「公牛頭」作品時，他渾身的藝術細胞都沸騰起來。他一直想突破現有的版畫風格，而突破往往需要外在的觸機，產生強大的刺激才有機會突破。

●畢卡索與他似乎是兩個相似生命氣質的相互吸引，好像是宇宙間頻率與頻率的共振一般。他的創作激情就在發現「公牛頭」時，陷入了像西班牙人觀賞鬥牛時那般的瘋狂。他不是照著畢卡索的作品模仿，而是把這件僅用自行車的座墊和自行車的車把，兩個現成物組合的雕塑觀念做成廢鐵組合的立體雕塑。

●一般藝術家在晚年都因體力的逐漸衰退而減低創造力與生命力，陳庭詩卻不然。六〇年代末期以至七〇年代，他逐漸把重心移到更需充沛體力的焊鐵雕塑。尤其八〇年代甘蔗板停產，他化危

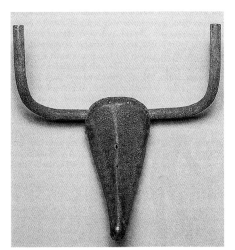

畢卡索 公牛頭

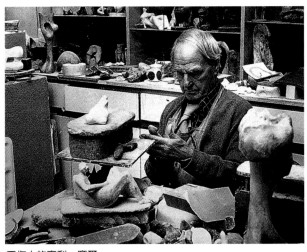

工作中的亨利・摩爾

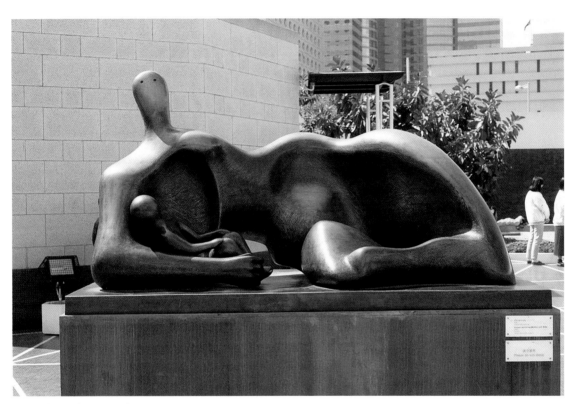

亨利・摩爾 母與子 1983 銅

機為轉機，窮則變，變則通，他更全心投入雕塑。

●其實他對雕塑的興趣，竟是來自孩童時代的玩泥巴，他常常無師自通，把玩泥土，做泥塑，泥巴乾後龜裂，就任它乾裂，丟在一旁，再塑，再玩。及長，他雖然學古典國畫，這個興趣一直潛藏在體內，直到來台後，與雕塑家楊英風相交，又看到全省美展的雕塑，再度引發他內在的衝動，他捏塑人體，由別人代他翻石膏，但只作了兩件，就沒繼續做了。也許那具象的形體，並不是很吸引他，他對舊式的雕塑也和舊式的繪畫一樣，感到不夠滿足。他更感興趣的是像英國雕塑家亨利・摩爾那種抽象、有機的形體，在空間中產生無限擴張的能量。

最早的複合媒材

●其實在他進行廢鐵組合之前，他已經在做「複合媒材」了。六○年代他既是「現代版畫會」的成員，同時也加入「五月畫會」，又與東方畫會的成員熟稔。當時的現代藝術已由抽象風吹向普普風，尤其席德進一九六二、六三年旅居美國時，將美國正新興的普普與歐普藝術引介至國內，許多藝術家利用生活中的現成品，拼貼成平面性或立體性的作品。席德進在一九六五年參加「東方畫會」聯展的作品，便是以普普藝術取材自現實生活的觀念，以生活中的民俗燈籠，串接成一個物體，在上面畫幾何形的抽象畫。陳庭詩還與吳昊、韓湘寧等畫友在席德進作品前留影。

●受到這股時尚風潮的影響，陳庭詩在抽象版畫製作之餘，也玩起複合媒材，就在一九六五年他也有一件「無題」，是以殘破一半的木製洗衣板與長條形鐵鋸作畫面主體大架構，邊角再配幾個小物件，右下角圓形的小火爐鐵圈，左上

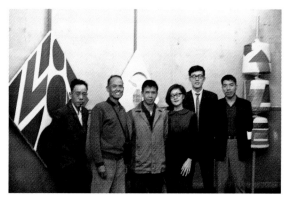

陳庭詩（左二）、吳昊（左一）與韓湘寧（右二）等畫友在席德進作品前合影，攝於一九六五年。

角四邊形的熨斗底部鐵片與生鏽菜刀，集組在甘蔗板上成一件有著抽象構成理念，卻是運用複合媒材觀念製作而成的探索性前衛作品。從這件鐵與木的複合媒材，可以窺探出他一生作品的發展軌跡，甘蔗板是他版畫的版材，鐵與木的

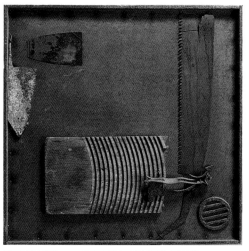

陳庭詩 無題 1965 複合媒材（徐翠蓮／收藏）

拼組又陸續發展出他未來的立體焊鐵雕塑。而甘蔗板質樸的質感與廢鐵的鏽斑又是他最喜愛的樸拙感。

●可是當他遇見了那個「公牛頭」，一下子雕塑的慾望如排山倒海般的席捲而來，他只要看到現成的廢鐵就想組合。

●陳庭詩六○年代末的早期雕塑是收集破銅、廢鐵、流木，因無設備可以隨心所欲的截長補短，只好因陋就簡，原形拼湊。六○年代約一九六八年的「豐年祭」，是勾狀的鐵犁與幾個圓狀鐵件的拼組，所形成一個饒富趣味的雕塑，線條粗中帶細，構圖平穩中有張力。從六○年代末到七○年代末，他在作版畫、作水墨畫之餘，著實也作了幾十件焊鐵雕塑。而在一九八一年六月底，他由台北搬到台中太平鄉後，他更變本加厲地收集廢鐵，大量創作焊鐵雕塑。

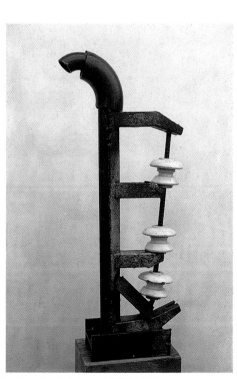
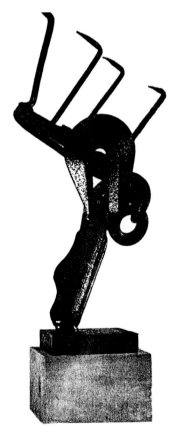

陳庭詩的複合媒材作品　陳庭詩一九七○年代的雕塑作品
（邱忠均／收藏）

陳庭詩 豐年祭 約1968

●社區的人都盛傳：「有一個撿破爛的搬來了！」每天他一身簡單的汗衫、短褲，穿梭在滿院鏽跡斑斑的廢鐵堆中，乍看真像個拾荒老人。

●他甚至常跑高雄拆船場購置工業廢鐵，他說：「來自拆船場的廢鐵更有質感，形狀粗獷、殘缺、不整，正與我的版畫相符，我的版畫是塊狀的組合，雕塑則是鐵塊成雕。」拆船場遼闊無垠，幾乎每天拆一艘船，廢鐵、銅、鋁、鉛等原料及鍋爐、車葉、鉸鏈、家具等各式船用品堆積如山，到處是材料，他不知花了多少工夫，埋首其中，撿拾廢棄物，再汰蕪存菁，運回家中。

●他喜歡的是那些經過歲月輾過的廢鐵，粗獷有力，鏽痕斑斑，殘缺得渾然天成，與他本人的氣質，完全吻合，醜而美，不花俏，不艷俗。粗獷的、塊狀的是他版畫的特色，廢船上的解體廢鐵正好與他一貫追求的創作美學一致，而且價格又不昂貴，對於沒有任何雕塑設備的他，最適合不過了。

高雄拆船場

　　高雄市往昔有「拆船王國」的美譽，它是靠著拆解二次大戰時的沈船起家，在民國七十四年達到最高峰，那一年拆了三百四十艘輪船，幾乎每天拆一艘，令他國望塵莫及。

　　拆船場內滿載鋼板的卡車整日絡繹不絕地載運，場內廢鐵、銅、鋁、鉛等原料及鍋爐、車葉、鉸鏈、家具、船旗，各式船用品堆積如山。如今人工昂貴，及勞工安全意識抬頭，拆船業幾近消失。

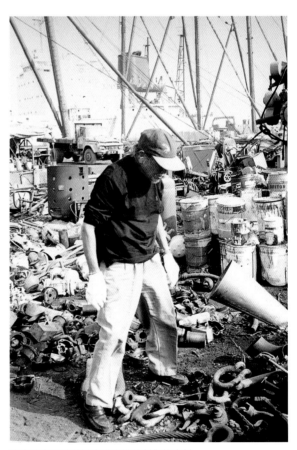

陳庭詩專注於滿堆廢鐵中找尋創作的素材
（林育如／攝）

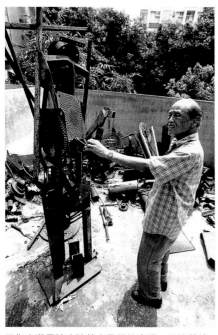

工作室滿是陳庭詩苦心尋得的廢鐵，正等著他
的巧手化腐朽為神奇。（洪龍木／攝）

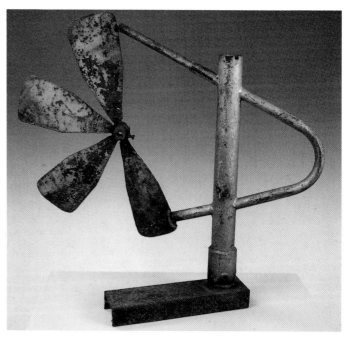

陳庭詩 風信 1987 鐵 82x77公分

陳庭詩 迴轉的輪子 1999
鐵 69x74x22公分

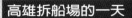

高雄拆船場的一天

炎炎烈日下，陳庭詩由台中南下高雄，在大仁宮拆船場尋寶，他通常找尋的是廢鐵中的廢鐵，即那些殘破、被切割、被擠壓得不成材的廢鐵。每次一買就是二、三百公斤，大約花一、二仟元，有時他便在現場請工匠先行處理材料，再運回台中或在高雄朋友家或牧場就近拼組廢鐵，進行創作。

（林育如、洪龍木／攝）

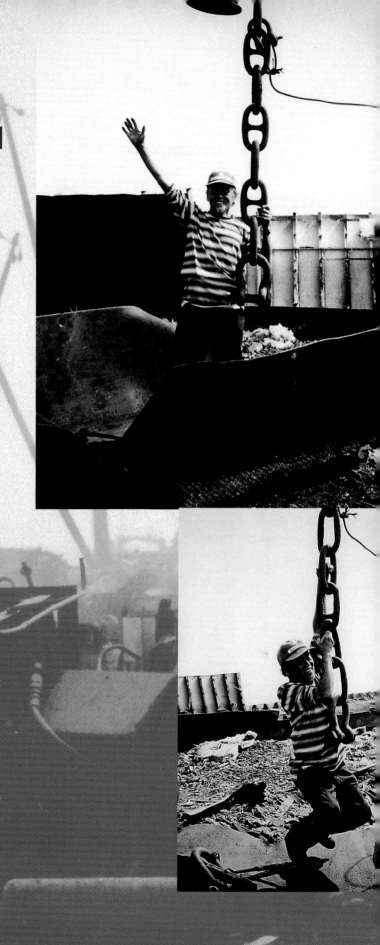

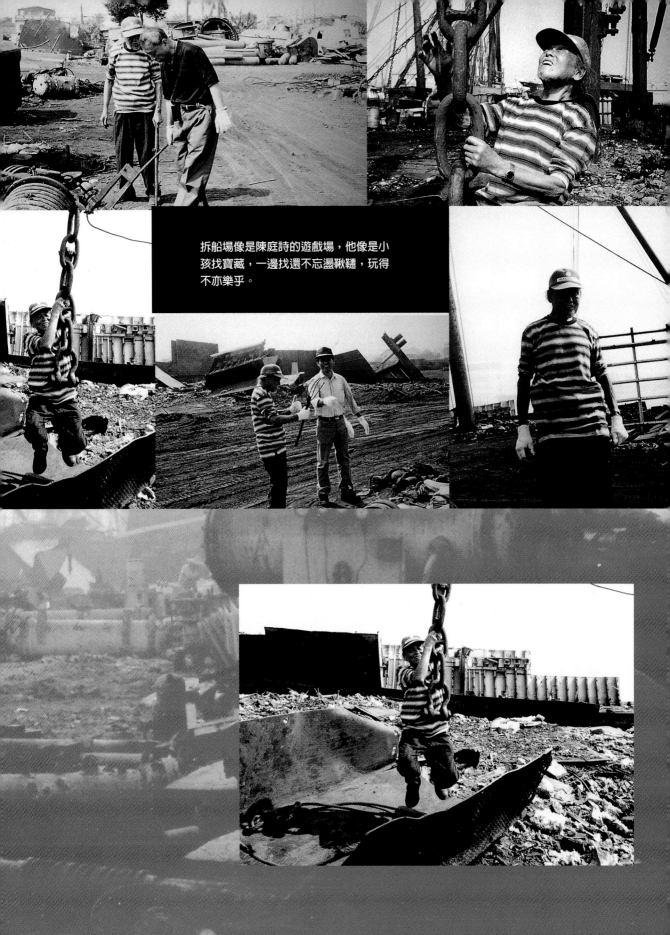

拆船場像是陳庭詩的遊戲場，他像是小孩找寶藏，一邊找還不忘盪鞦韆，玩得不亦樂乎。

撿拾廢鐵中的廢鐵

●陳庭詩揀拾的是廢鐵中的廢鐵，專找別人比較不要的廢鐵，那看似不成材，殘破、被切割又被擠壓過的，反而更具造形。每次他去高雄大仁宮拆船場買廢鐵一買就是二、三百公斤，當時一公斤廢鐵六元，大約花一、二仟元，他的量比起其他購買廢鐵的商人算是少量中的少量，許多廢鐵場並不願意賣他。

●每當他購買廢鐵時，心中每每興起一種「慈惻之心」，悲憫情懷油然而生，他悲歎工業成品的造形極佳，卻被當成廢料處理，被送入熔爐或拿去填地，那簡直是暴殄天物。他可不會讓它們的生命就此消失在天地間，他像魔術師般，以獨特的魔法，一一把它們吹入生命，再造繼起的生命。

陳庭詩焊鐵雕塑的製作過程

　　找出需要的材質，陳庭詩先拼組成形，再以鉛線捆綁，然後交由焊鐵匠師處理。各式各樣的廢鐵，形體不一，有方有圓有多邊形，那些富節奏變化的直線、曲線與塊面的金屬材料，在敲打、折彎、拼組、焊接後，已由廢鐵化身雕塑，呈現渾然天成的素樸美感。

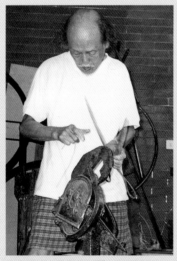

陳庭詩找出需要的材質，拼組成形，再以鉛線捆綁。

拼組好後，陳庭詩再將作品雛形交由焊鐵匠師處理。

●當各式各樣的廢鐵堆滿庭院時，他每一天的日子都在應接不暇中度過。七十多歲的老人，仍不服老，不服輸，執意把生命傾注於需要大量體力揀拾、搬運、組合的焊鐵雕塑。從此他與廢鐵晨昏共處，廢鐵的廢而不廢與他的殘而不廢，物與人都重返了生命的青春季。

●每天他默默、靜靜地凝視著那堆蘊藏一切，有無限可能的廢鐵，心裡充滿了漲潮般的希望與喜悅。他忙著挑選各類鐵件，依造形需要組合焊接。他總要忙到夜裡，才依依不捨地睡覺去。

●甚至他的材料並不限於廢鐵，凡生活中的物件無一不可成為拼組的對象，像砧板、洗衣機、菜刀、石臼、瓦斯爐、摩托車或汽車的排氣管、煞車殼、工字標、齒輪或輪船機械零件、火鉗、滑輪或漂流木，或建築上的構件如斗拱、花窗。他不會放棄這些殘骸，他比別人更懂得「朽木可雕」、「廢鐵可用」的道理，他活得比誰都「感恩」。

●廢鐵堅硬無比，樸素無華，深得他心，莊子「無用之用」的哲理在他的焊鐵雕塑上，流露無遺。而年紀似乎跟他的體力成反比，老而彌堅的他，正如那廢鐵一般，具有鋼鐵般的意志，躬親實踐他的藝術理想。

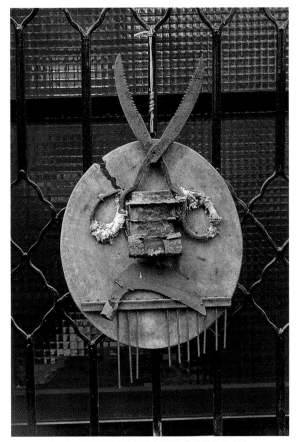

生活中的物件，如剪刀、砧板等都是陳庭詩拼組的對象。

陳庭詩幽默俏皮的模樣，他的肢體語言豐富，如一件立體雕塑。（洪龍木／攝）

人雕一體

經過歲月輾痕的廢鐵，鏽痕斑斑，殘缺得渾然天成，與陳庭詩樸拙的氣質，完全吻合。天性豁達、幽默的陳庭詩，他所作的雕塑也呈現出既幽默又趣味的表情，真是「人雕一體」。

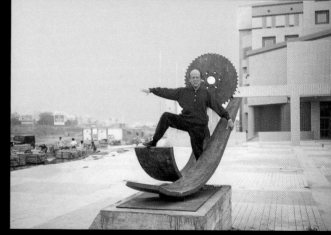

陳庭詩威風凜凜地立在作品「東海之晨」上。
（陳庭詩現代藝術基金會／提供）

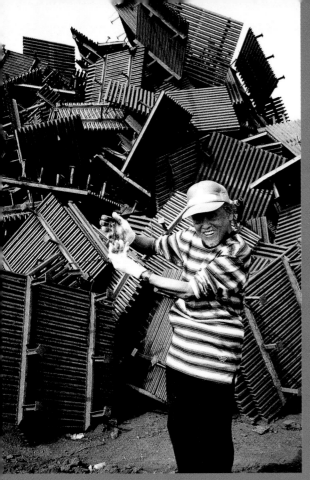

尋獲寶貝，陳庭詩喜不自勝。（洪龍木／攝）

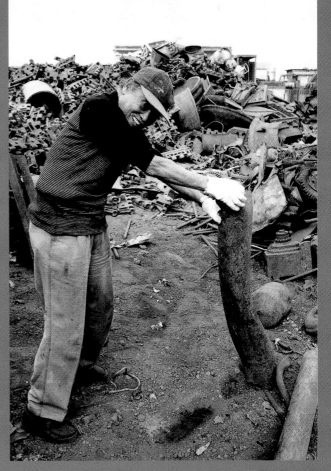

陳庭詩與廢鐵晨昏共處，廢鐵的廢而不廢與他的殘而不廢，物與人都重返了生命的另一個春天。（洪龍木／攝）

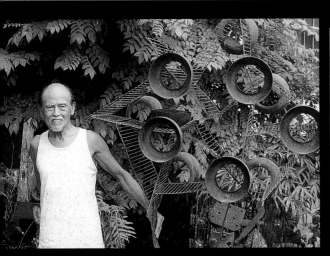

陳庭詩與院落中的大型鐵雕。（李賢文／攝）

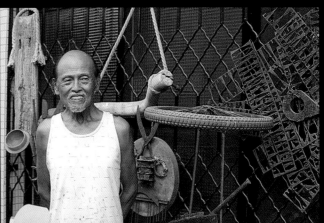

陳庭詩與住家牆面上掛的作品（李賢文／攝）

　　一九八五、八六年，陳庭詩的好友攝影家侯聰慧正好在拆船場附近經營牧場。侯聰慧每次開著卡車載陳庭詩去尋寶，性急的他一回到牧場，馬上就在空曠的牧場上組合起來，做好的雕塑再由焊鐵工匠焊接。

　　這些作品立於遼闊的牧場中，氣勢昂然。後來因侯聰慧將牧場出讓，這些作品因未及時載回而遺失，想必是被拆解成廢鐵賣了。只留下攝影家侯聰慧拍下的影像，紀錄下這曾迴唱於牧野之上，鐵與自然的原野之歌。

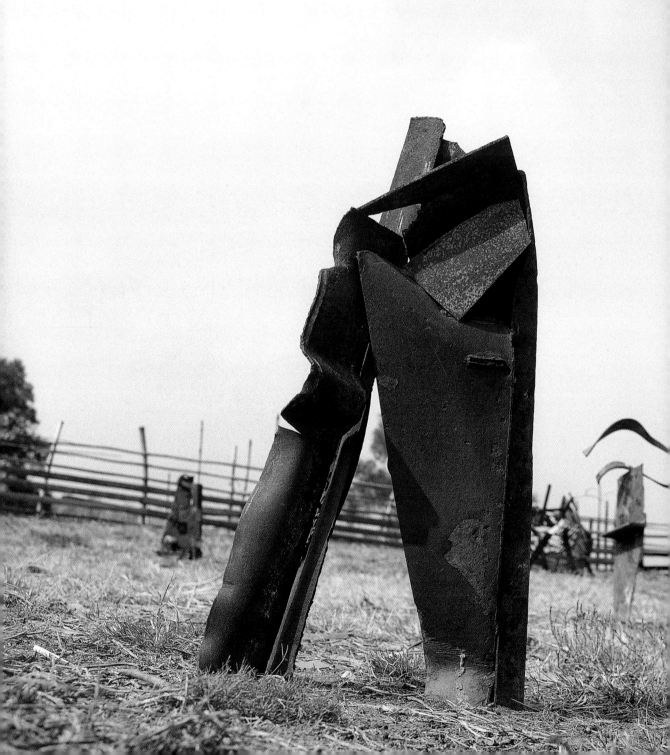

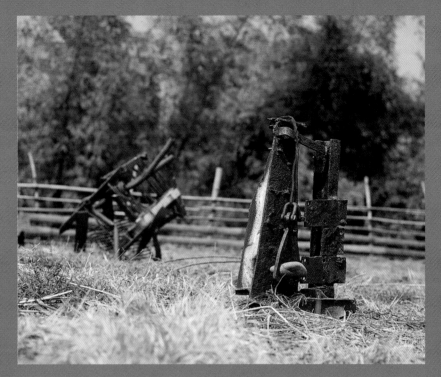

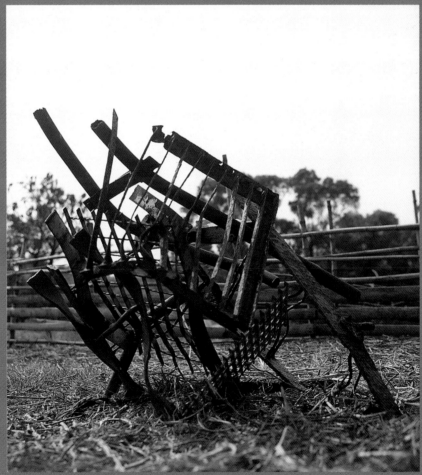

陳庭詩作品 約1985～1986（侯聰慧／攝）

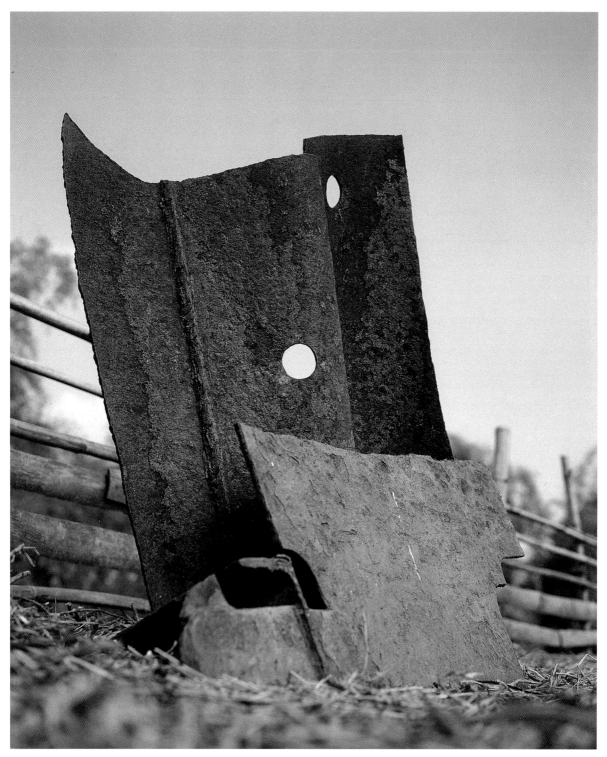

陳庭詩作品 約1985～1986（侯聰慧/攝）

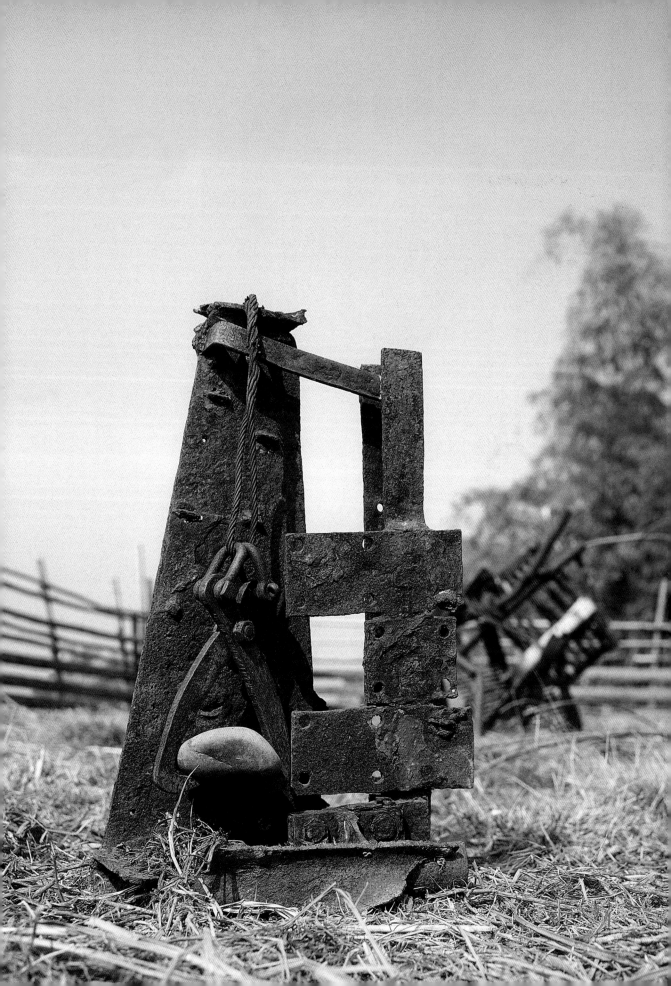

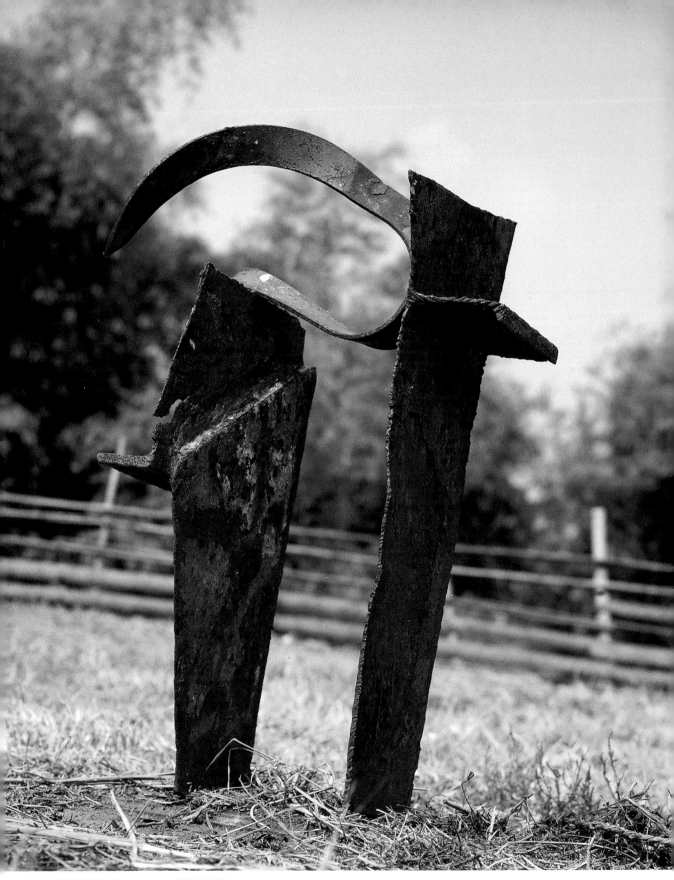

陳庭詩作品 約1985～1986（侯聰慧／攝）

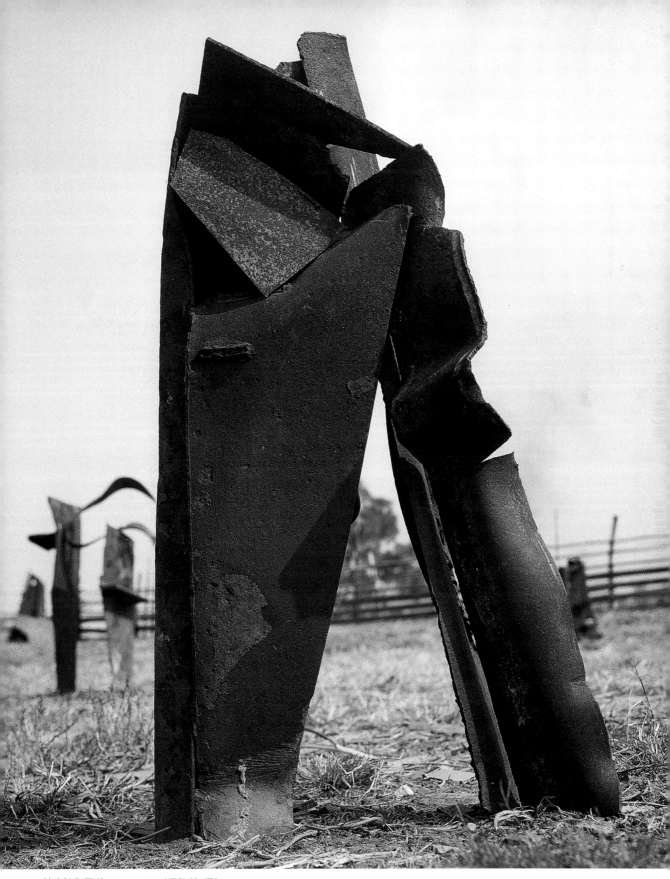

陳庭詩作品 約1985～1986（侯聰慧／攝）

焊鐵雕塑異軍突起

●自從一九二八年畢卡索邀請好友貢薩列斯(Julio Conzález, 1876-1942)，運用傳統金工氧乙炔焊接技法，協助他完成一系列拼貼的焊接雕塑作品，像「女人頭」，呈現線條與量塊間的趣味，更助長了雕塑朝向新風氣的開展。氧乙炔火焰的切割與焊接技術，使得金屬板的切割、焊合更為容易。

●加上二十世紀初期，一九○九年在義大利未來主義宣言上便說奔馳中的汽車遠比古希臘薩摩特拉斯勝利女神雕刻還要美。未來主義雕刻家薄邱尼(U. Boccioni, 1882-1916)一九一四年完成「馬、騎師和房屋」，是以塗有明亮色彩的木材、厚紙板、金屬板、金屬棒等不同媒材來完成的作品。他認為應該廢除傳統性的崇高主題，而且拒絕僅使用單一媒材，雕塑家可以利用二十種，甚至更多不同的材料來完成一件作品，以達到造形的需求。

●又如構成主義的塔特林(V. Tatlin, 1885-1953)以木材、鋼鐵、玻璃等材料製作的「第三國際紀念塔」，呈現動力空間中的各種素材，像是巨大的螺旋狀所產生的動能與力量。再加上達達主義的杜象的「車輪」、「瓶托」等現成物的運用及對傳統美學的質疑，都擴大了二十世紀藝術家在媒材的選用與創作觀

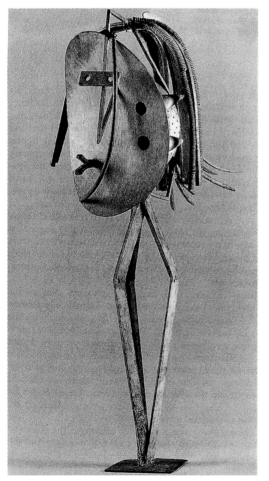

畢卡索（Pablo Picasso）**女人頭** 1931

念上的無限自由。

●二十世紀工業科技的急遽發展，雖然帶來許多便利，卻也產生許多工業垃圾。尤其在二次大戰結束後，人們在破敗廢墟中，重新找到生存的勇氣，在混亂無序中，重新尋覓秩序。各種殘敗不堪的廢鐵殘片，汽車骸骨，無一不使得從戰爭中走過的人們，想起大戰的可怖災難與傷痕。

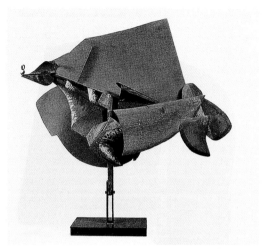

薄邱尼（Umberto Boccioni）馬、騎師和房屋 1914

塔特林（Vladimir Tatlin）第三國際紀念塔 1919-1920

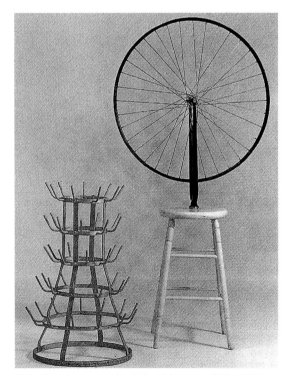

杜象（Marcel Duchamp）車輪（右）1913，瓶托（左）1914

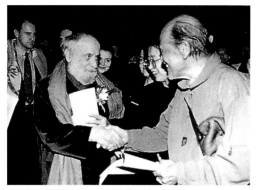

塞撒與陳庭詩 1996（典藏雜誌社／提供）

● 「起死回生」彷彿是那一代藝術家的
精神救贖，各種廢棄物被拼組成雕塑
品，形成戰後一股新興風氣。畢卡索如
此，塞撒(César Baldaecini)、張伯倫
(John Chamberlain)、丁格利(Jean
Tinguely)、阿爾曼(Fernandez Arman)等
都如此。雕塑不但跳脫塑造與雕鑿的技
法，既不雕也不塑，更脫離了木材、石
材、黏土、青銅、石膏等材料的限制，
在觀念與媒材上發展出新的雕塑美學。
不但許多畫家躍向了跨領域的創作，大
畫家像馬蒂斯、畢卡索、米羅等也都興
致勃勃地做雕塑。同時，「焊鐵雕塑」
也適時地在二次大戰後顯得益加重要，
如西班牙的奇里達(Eduardo Chillida)、
美國的大衛·史密斯(David Smith)、英
國的安東尼·卡羅(Anthony Caro)，都
是二十世紀重要的焊鐵雕塑家。

惺惺相惜－法國的塞撒與台灣的陳庭詩

一九九六年十二月，台北市立美術館舉辦「塞撒
回顧展」。當這位法國最著名的焊接廢鐵的金屬雕
塑家，在講台上高舉右手喊出：「法國萬歲，台灣
萬歲！」時，台下掌聲雷動。八十一歲蟄居台中的
陳庭詩，特地趕到台北參與開幕盛會，一睹塞撒的
丰采。

塞撒七十五歲，陳庭詩八十一歲，兩人相見歡，
塞撒熱情地為陳庭詩簽名留念，兩人又握手致意，
真是世紀末的雕塑交會。兩年後，一九九八年他們
兩人的作品，都在西班牙舉行的「鑄造一個空間」
巡迴展中同台展出。又過了一年，一九九九年兩人
的作品與名字又同列在一本《二十世紀的藝術》書
中，這是一本記載一九○○年到一九九九年二十世
紀百年藝術史，在其中〈鐵與空間大師〉篇章中，
兩人的作品都被介紹，只是當時塞撒已於一九九八
年去世。

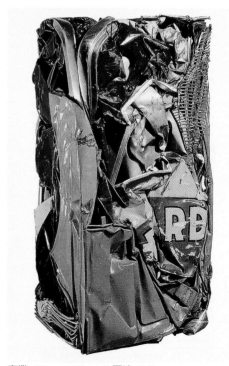

塞撒 (César Baldaecini) 壓縮 1962

卡羅（Anthony Caro） 跳房子 1962

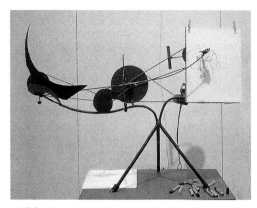

丁格利（Jean Tinguely） Metamatics No.13 鐵 1959

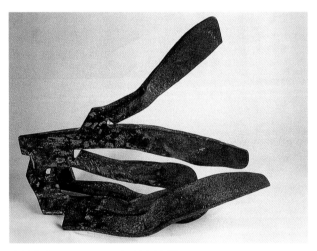

奇里達（Eduardo Chillida） 風之梳 鐵 1959

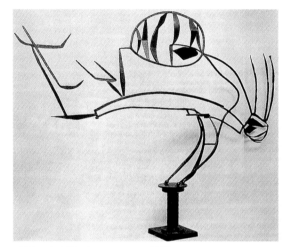

大衛・史密斯 （David Smith） 澳洲 1951

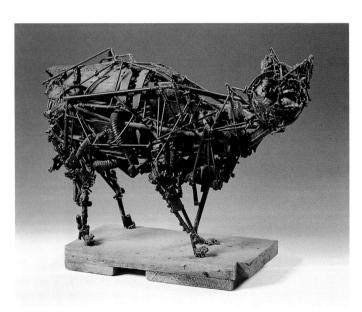

塞撒（César Baldaecini） 貓 1954

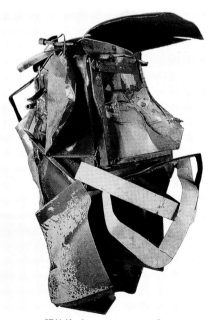

張伯倫（John Chamberlain）
強尼鳥 1959

「約翰走路」走入西方金屬雕塑

●在台灣，陳庭詩從版畫的領域越界做雕塑，沒有受過正統學院雕塑教育的他，捏土、翻石膏，全然不懂，他只是去接近廢鐵。愈去接近它，就愈掌握到材料的屬性，他和破銅爛鐵、斷樑殘木相處了三十年。最後廢鐵、朽木變成他手下一種均勻協調又有紋理的材質。

●陳庭詩的焊鐵雕塑在國內一直未被看好，卻忽然傳來西班牙邀請他參加在大西洋美術館、瓦倫西亞現代美術館及卡

來斯的美術館等三地舉行「鑄造一個空間」的巡迴展（1998-1999），陳庭詩是那個二十世紀中包括畢卡索、貢薩列斯、奇利達、卡爾達、塞撒、丁格利、佩夫斯納、卡羅、塞拉等四十位各國重要金屬雕塑家中獲邀參展的台灣藝術家。在一百二十件的參展作品中，他展出「約翰走路」、「鳳凰」兩件金屬雕塑，這份極為難得的殊榮，不僅是國人的驕傲，也象徵著台灣在現代雕塑上邁入新的里程碑。獲得這份難得的殊榮，他卻感嘆地以詩寫下他的心境。

歌哭堪哀此一生，飄零書劍尚營營，雕蟲末技何人賞，只合狄夷識姓名。

●「約翰走路」（1984，見第120頁）是簡約的幾片大小不一的幾何形鐵片的焊鐵雕塑；以一塊簡潔大三角形的鐵片為大架構，另一側斜面焊接一片狹長的三角形鐵片，兩片尖端與底座形成一個鏤空三角形。上端再加上彎曲或捲曲的小圓形鐵片的曲面變化，拼組成一件在不

陳庭詩獲邀參展「鑄造一個空間」巡迴展文件

平衡中平衡，奇而安的雕塑。這純粹是
一件結構性的抽象作品，以面及線組成
物體的量感，造形粗獷、堅實。這種塊
面的組合與天然的質感，與他的版畫真
是異曲同工。

●他的好友詩人周夢蝶為這件「約翰走
路」賦詩一首，詩中第二段寫著：

以苦艾與酸棗之血釀成

不飲亦醉一滴一厄一瓢亦醉

不信？世界乃一酒海

在海心。有幾重的時空

就有幾重酩酊的倒影

●另一件「鳳凰」（1985，見第121
頁），以幾片有著剝落的紅色烤漆的鋼
板，折拗成曲面，層層疊疊，構組成一
件造形作品。他的技術只是簡單的焊
接，材料也只是廢棄的金屬板材，卻集
結成富有節奏變化的曲面，含藏著飽
滿、上揚的力量，賦予朽毀的廢棄金屬
新的生命形式。

●詩人周夢蝶又有感而發，作詩一首名

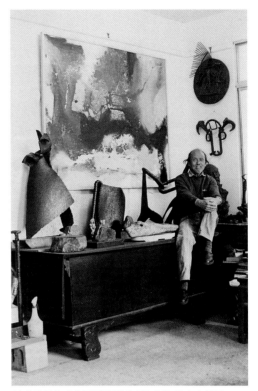

陳庭詩的住處佈置著藝術家多年創作的心血結晶，
包含版畫及「約翰走路」（左）等雕塑。
（陳庭詩現代藝術基金會／提供）

「鳳凰」。

甚矣甚矣甚矣哀矣哀矣哀矣

枇杷與晚翠梧桐與早凋

寧悠悠與鷗鷺同波燕雀一枝

一任雲月溪山笑我凡鳥

●周夢蝶不愧是詩人，想像力豐沛，以
詩的意境詮釋好友的作品，把一個靜止
不動抽象構成的焊鐵雕塑，幻想成一隻
展翅遨翔雲月高空的飛鳥，那心境正是
「畫外之意」，不正是陳庭詩「獨與天地
相往來」，在創作的天地裡自由遨翔的
心境嗎？

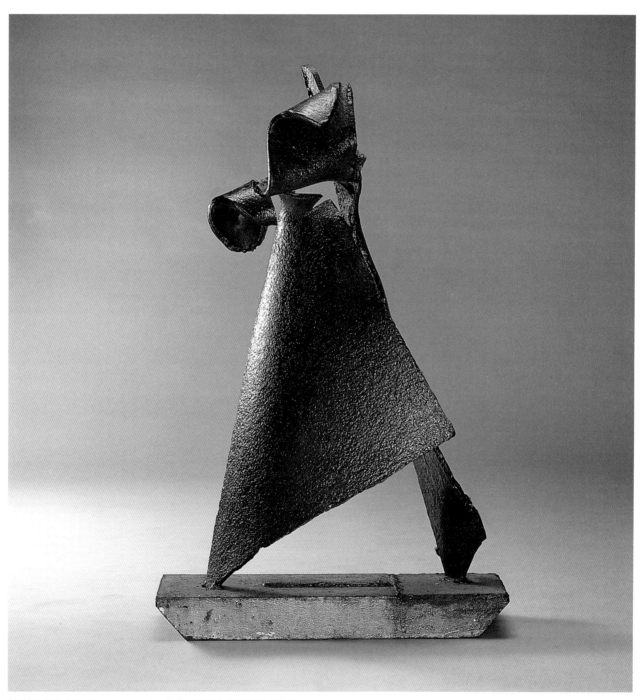

陳庭詩 約翰走路 1984 18×59×93.5公分（國立台灣美術館／典藏）

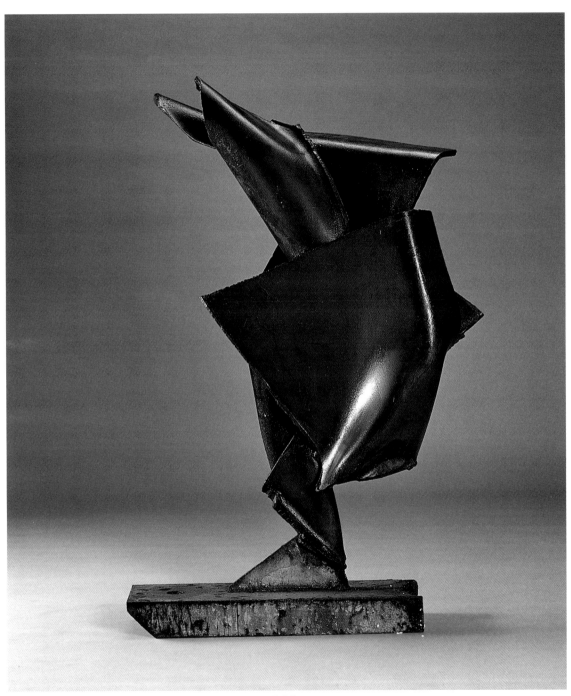

陳庭詩 鳳凰 1984 42.5×73.3×109公分 （國立台灣美術館／典藏）

破銅爛鐵，斷樑殘木的旋律

●作品「涅槃」，陳庭詩信手捻來，只在一塊舊的切肉、切菜的砧板上，釘上九個鏽鐵釘即成。其實這是陳庭詩十分富有禪味的作品。廢棄的切肉砧板，代表著放下屠刀，嵌上去的鐵釘造形又像是出家人的戒疤。砧板/屠刀，鐵釘/戒疤，作品的整體意象，隱藏著「放下屠刀，立地成佛」的禪思哲理。

●形是抽象的，色是鐵鏽與木板髒髒舊舊的黑褐色，質感是自然風化的肌理，不做任何雕飾。藝術像是一場遊戲，他隨手一抓，東弄西搞，便有了新發現。難怪他玩得不亦樂乎，像個拾荒老人，

整天在廢鐵爛木中，自得其樂。

●抽象藝術的欣賞，可以就純造形的元素來欣賞，看作品本身的點、線、面的構成，或欣賞它的線條的粗細變化或色彩的調和、對比或空間佈局的開合。也可以運用自己的想像力加以聯想，賦予作品無限的詩意。尤其陳庭詩的雕塑雖是抽象形式，仍是感性多於理性，他又加上具象的標題，撩撥觀者的自由想像。如果你能從他的抽象作品中引發生活經驗的聯想，甚至對生命的感悟，那麼你已經進入他作品的核心了。

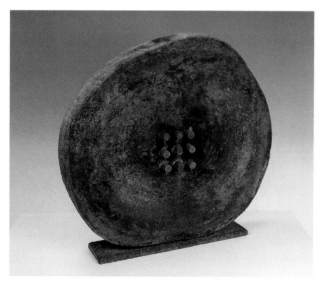

陳庭詩 涅槃 木、鐵
1983 49x51公分

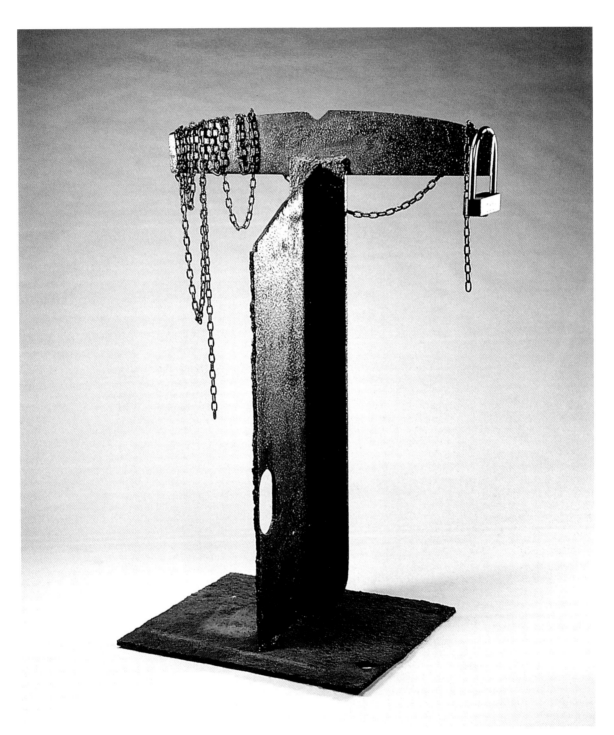

陳庭詩　贖　1993　鐵　122x88x55公分

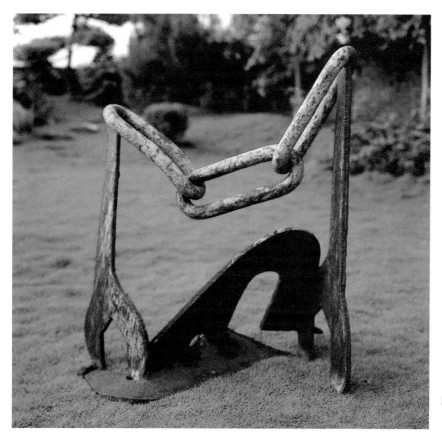

陳庭詩 張 1984 鐵 76x64公分

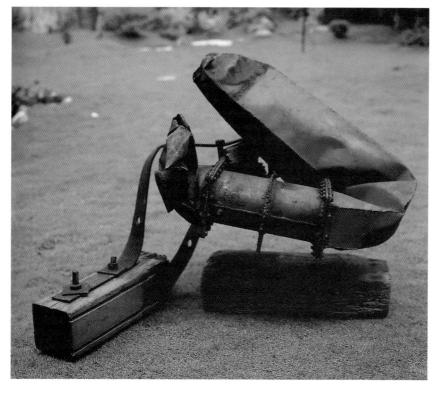

陳庭詩 蟄 1986 鐵 55x109公分

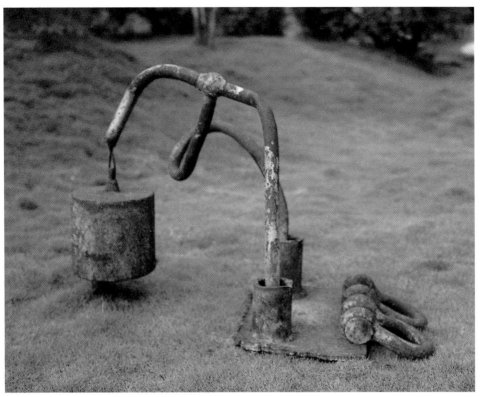

陳庭詩 過堂 1985 鐵
81x76公分

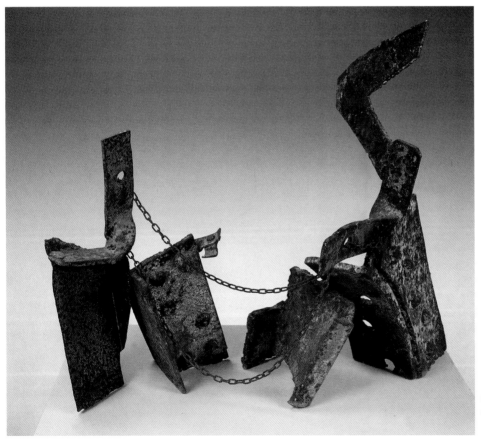

陳庭詩 出巡 1980 鐵
64x78公分

●「大律希音」(1996)，半月形、圓形與弧線，構成雕塑形體。陳庭詩自己解釋半月形的木板是「古琴」，弧形如犁的鐵件是「箏」，圓形四十五度切入的鐵片是「鼓」。琴、箏、鼓組成一曲視覺的樂音。只是「大律希音」，老子所說的這麼偉大的音樂，卻不易被聽到。實體的圓形、半月形與虛的弧形，在空間上有了虛實的變化。而象徵日（圓形）、月（半月形）宇宙意象的造形又和他的版畫的塊狀形體，不謀而合，廢鐵與朽木不同材質的紋理卻有著渾然天成的結合。

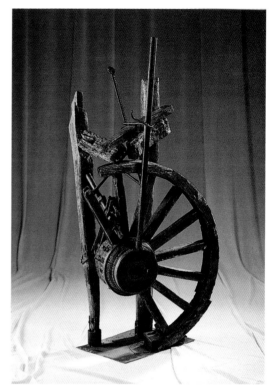

陳庭詩 農立國的老故事（郭木生文教基金會提供）

●協調的造形、諧和的色彩、斑駁的肌理、詩意的美感，是陳庭詩雕塑的一大特色。「有鳳來儀」(1999)以木材構件爲主，形的趣味性與婉約的形體，在在呼應著鳳鳥的造形。「蘭嶼船歌」(1999)以捕飛魚拼板舟的殘骸，划船的槳，建築的雕花木板，斗拱與鐵圈，褪色的紅紅綠綠的色彩組合，傳達出粗獷又原始趣味的蘭嶼意象。

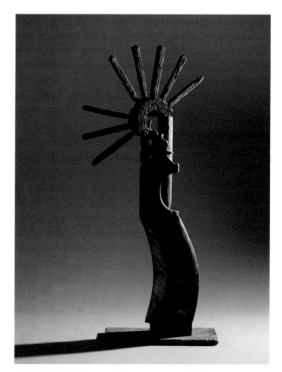

陳庭詩 有鳳來儀 1999 木 58×40×150公分

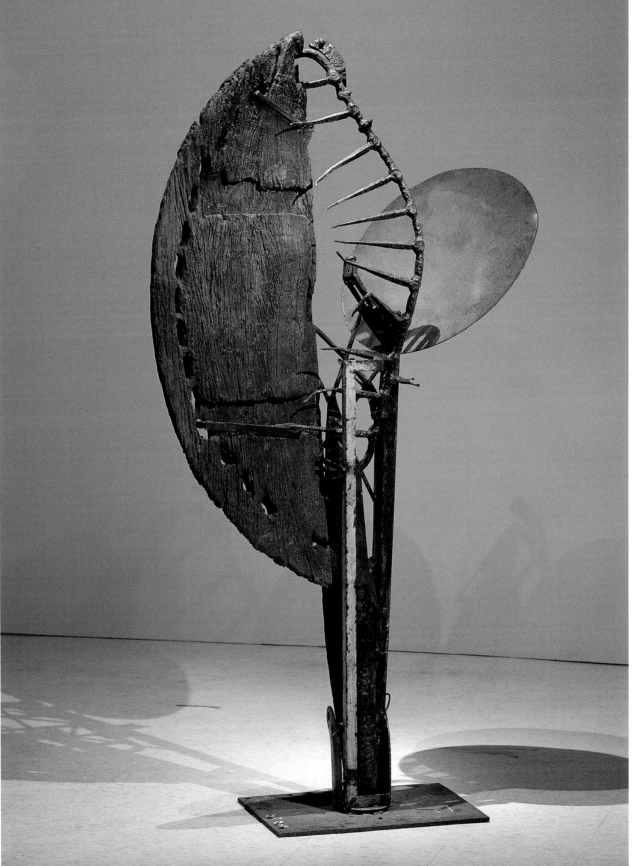

陳庭詩 大律希音 1996 鐵、木（台北市立美術館／典藏）

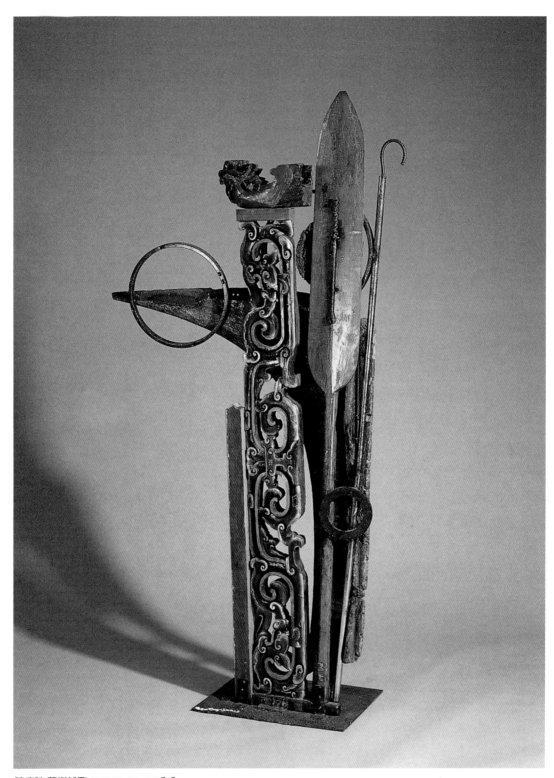

陳庭詩 蘭嶼船歌 1999 52x92x190公分

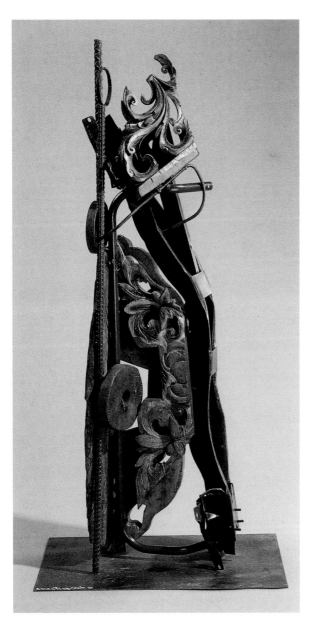

陳庭詩 西風殘照漢家陵闕（一） 1999 72x50x150公分

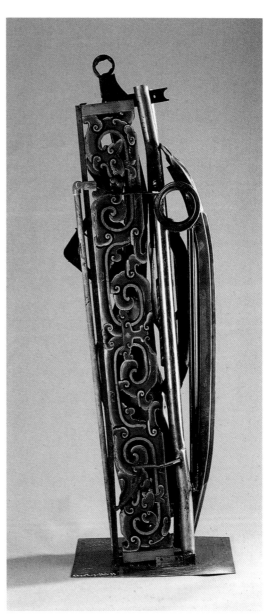

陳庭詩 西風殘照漢家陵闕（二） 1999 57x45x172公分

開啟台灣雕塑的鐵器時代

●靈思巧手的陳庭詩沈迷於朽木和廢鐵中，出奇不意地組合了工業時代和原始精神，泯去了時間，空間的縫隙，在人造的機械物中，直指出自然的天趣。又擅用「圓」的造形，旋轉出動勢、能量。由最早的六○年代中期的平面式的複合媒材開始，繼之立體的焊鐵雕塑，

陳庭詩無疑是國內雕塑界很早起步，也是持續從事焊鐵雕塑的大將。由於他非學院出身的背景，沒有傳統雕塑的包袱，因而能更大膽地玩起既不雕又不塑的廢鐵焊接，材質的腐朽與樸拙的趣味銜接著他耕耘已久的版畫創作，難怪他一投入雕塑便展現驚人的火候。

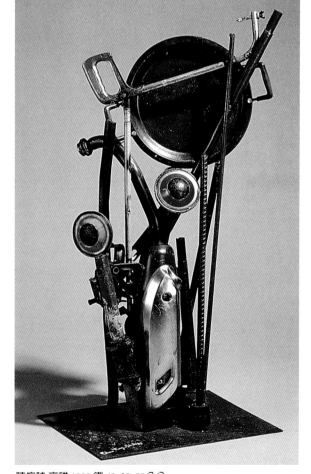

陳庭詩 夜貓 1999 鐵 49x38x99公分

不雕不塑－焊鐵雕塑

陳庭詩擅用「圓」的造型，旋轉出動勢能量，他從朽木、廢鐵中，組合出自然渾樸的雕塑。這種既不雕又不塑的抽象構成作品，竟充滿了無限的天趣。陳庭詩像一位拾荒老人在廢鐵爛木中，玩出一生的樂趣，也開啟了台灣雕塑的鐵器時代。

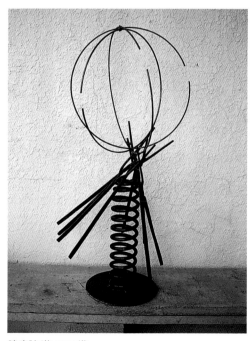

陳庭詩 澈 1995 鐵

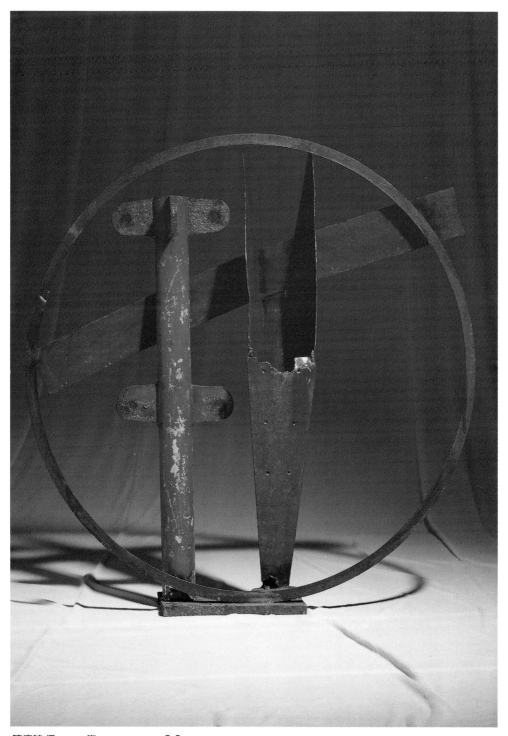

陳庭詩 偶 1997 鐵 125×124×34公分

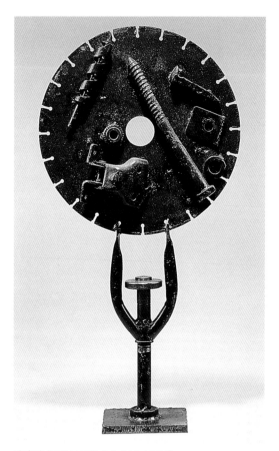

陳庭詩 作品 235 鐵 67.5x34.5x14公分

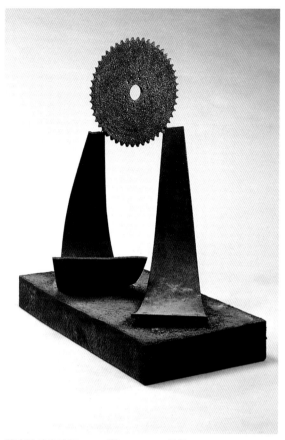

陳庭詩 東海之晨 1993 鐵 110x59x97公分

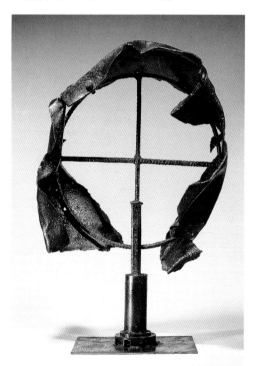

陳庭詩 作品 326 鐵 76x50x24.5公分

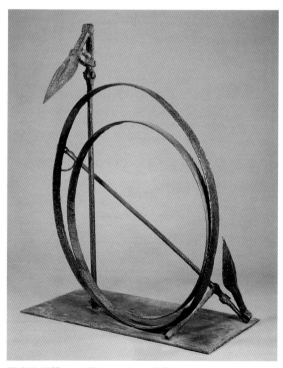

陳庭詩 迴聲 1990 鐵 105x140x50公分
（高雄市立美術館／收藏）

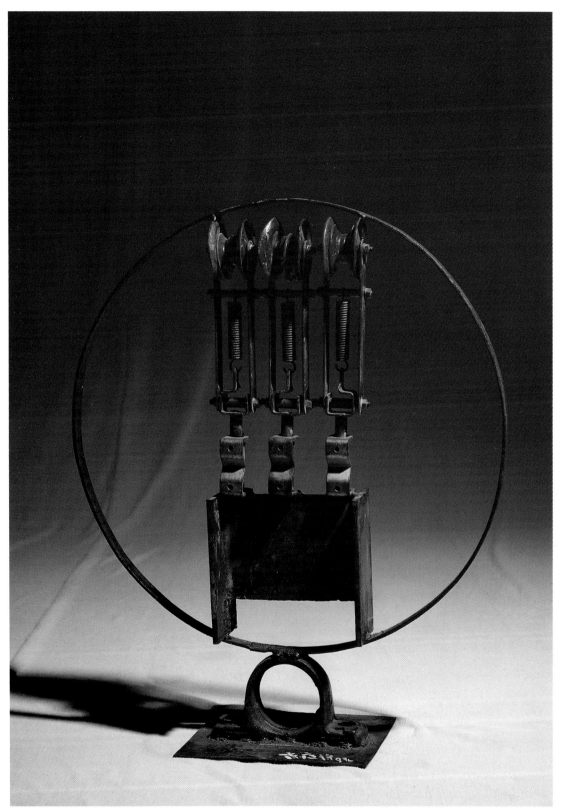

陳庭詩 玄機 鐵

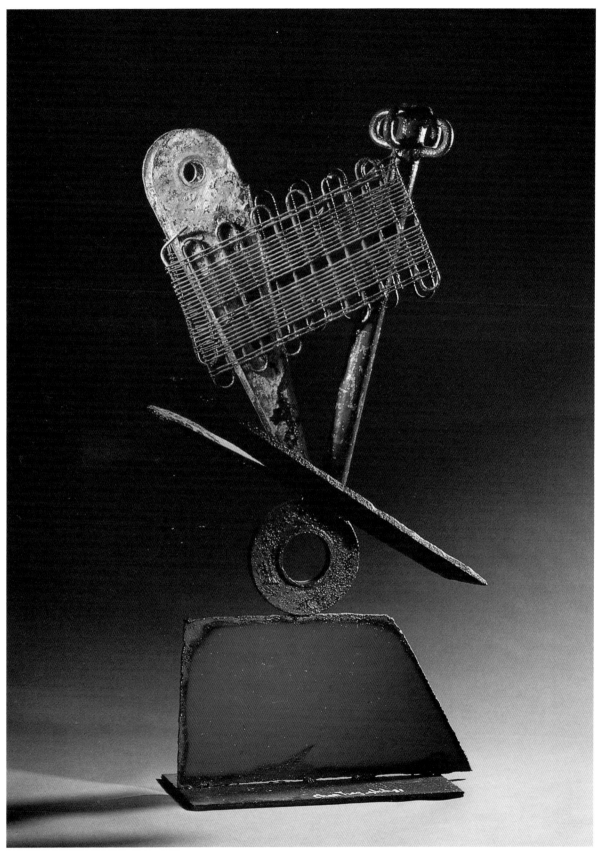

陳庭詩 都市 1994 55x106x21公分

●他雖然受邀參與國際展，然而國內仍
少有人欣賞他的雕塑，大家仍只偏愛他
的版畫。而他也不以為意，常常以「梵
谷死後幾十年，人家才懂他的畫，一生
生活如乞丐」自勉。他仍一心一意向前
走，少回頭，只覺得自己能有東西貢獻
給社會，就不算白活了。也許，世間沒
有一條路是天生的完美，也正因此，每
一條路都可能創造出完美。而在追求完
美的路上，必須親嚐苦液，淬煉氣魄，
正如他所寫的那幅書法「天將降大任於
斯人也，必先苦其心志，勞其筋骨，餓
其體膚，空乏其身，行拂亂其所為。」
他便是常以孟子的話為座右銘，激勵自
己。

●他在藝術上的成就獲得東海大學美術
系主任蔣勳的青睞，推薦他為駐校藝術
家，供住宿，又有薪水，他儘管在校中
作畫，讓學生來參觀即可。只是陳庭詩
考慮路程太遠，又無時間，去了也只是
虛榮，又覺自己作品仍不夠成熟，便沒
應允。

「起飛‧三人行」戶外雕塑

一九九五年一月，台中縣石岡鄉石岡國小校園內
設立一座陳庭詩的「起飛‧三人行」戶外雕塑，歷
經一九九九年「九二一」大地震，石岡國小校舍泰
半被摧毀，而雕塑仍安然無恙，屹立不移。由於學
校全部改建，二〇〇一年又將作品遷移，成為學校
的精神地標。這件漆著紅、黃、藍三原色的耐候鋼
雕塑，在風格上與他原來的焊鐵雕塑風格迥然不
同，原來是由他的一件「陽關三疊」作品轉化而
成，經由雕塑家林文海協助完成。

陳庭詩陽關三疊手稿 1993

時年八十一歲的陳庭詩與作品「陽關三疊」

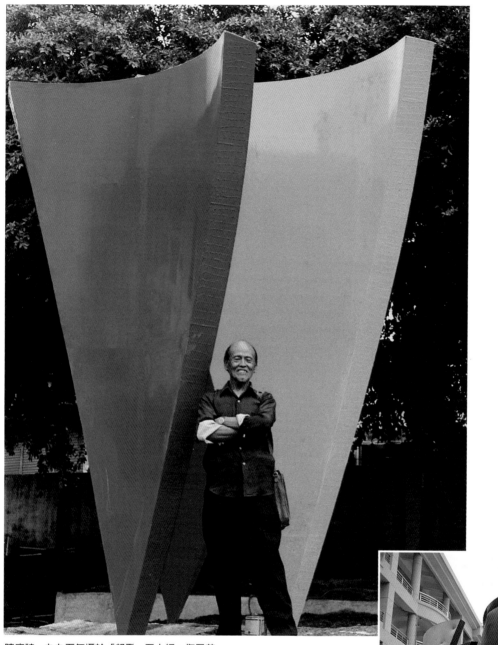

陳庭詩一九九五年攝於「起飛·三人行」作品前，
作品高約三米半。

九二一地震後「起飛·三人行」
移入新校舍的中庭內。

●版畫與雕塑，媒材雖不同，抽象的造形思維仍是他一以貫之的創作理念。陳庭詩的焊鐵雕塑，大都是以富節奏變化的直線、曲線或面的金屬材料，在敲打、折彎、拼組、焊接之後，作線與面的結合，透顯出材料的本質與不加雕鑿的美感，再上一層防銹漆。九〇年代末期他在金屬材料外，加了建築構件的彩繪木雕殘片或風乾的木頭或漂流木，材質多元，鐵、木交併生輝。

●在他一生近千件的焊鐵雕塑中，雖不免也有雜亂支離的作品，然而那些簡約、粗獷、樸拙又有詩意的作品真能撼動人心。他的名字與作品已被寫入《二十世紀的藝術》一書中，與世界著名的雕塑家同列，不但為他個人的雕塑再造高峰，同時也開啓了台灣雕塑的鐵器時代，為雕塑界注入生猛的活力。

《二十世紀的藝術》一書封面及介紹陳庭詩的書中內頁

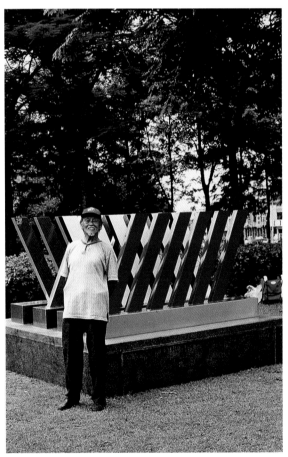

陳庭詩與一九六六年完成的戶外雕塑作品「交融」，攝於國美館前廣場。（陳庭詩現代藝術基金會／提供）

（洪龍木／攝）

IV 苦澀回甘的藝術人生

陳庭詩獨居陋室，
過著清寂如僧人的恬淡生活，
他做版畫，做雕塑，畫水墨，
畫壓克力畫，寫書法，作詩、篆刻，
以超越苦難的悲壯意志，走完一生，他，
是眾聲中的堅定清音，
引人駐足諦聽。

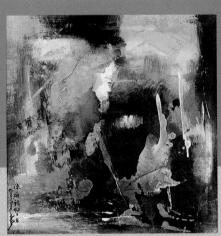

石不能言，石最可人

●近二十年來陳庭詩大量做焊鐵雕塑時，也是他玩石頭，玩得最起勁的時候。石頭與雕塑有關係嗎？大有關係，他心儀的亨利·摩爾最愛蒐集卵石或石頭、骨頭、岩貝等有機的自然形體，並從中發現形體與節奏的自然規律。

●「石不能言，石最可人」，石與陳庭詩的境況十分相契，難怪他上山下海，一身黝黑只爲「集石」，逢人便談「石經」，有空便邀集石友「撿石」，被封爲「石痴」。奇怪的是，每次他與石友們一起下水「摸石」，他撿到的總是比別人好，也許冥冥中註定他後半生的歲月有「奇石」相伴。

●身爲「八風禪石會」會長的他，揀石頭的標準不多也不少，「質好」、「形好」、「紋好」而已，但唯一的要求是「不經人工」的刀斧鑿痕。他知道何時找石頭最好？「颱風季節！」「不過，颱風不要出去，颱風過後才是最好的時機。」因爲好石都被大水沖刷得傾「巢」

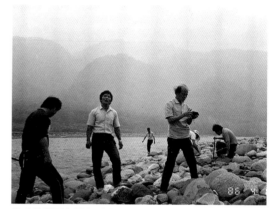

陳庭詩與石友們在溪邊撿石。

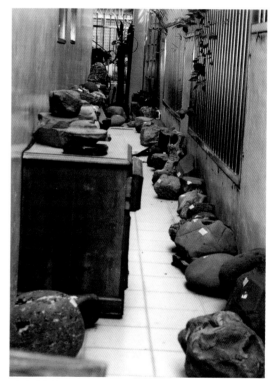

陳庭詩多年集石的成果。（鄭惠美/攝）

而出。他甚至把撿到好石比喻中了頭獎，那種難以想像的美，他封之爲「上帝的雕塑」，正是他藝術創作的泉源。

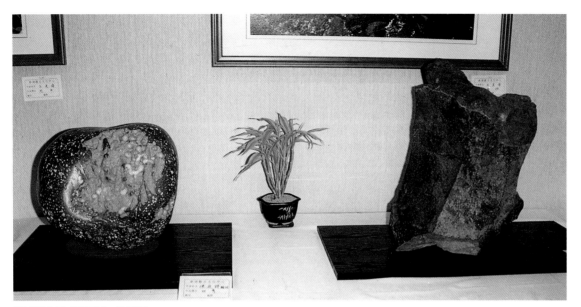

陳庭詩參加「雅石展」的石頭

●原來他家客廳、庭院或房間所擺置的各式各樣的石頭，像竹東的黑梨皮石、澎湖的蝦蟆皮石或瑞芳的黃蠟石，晨昏與他相伴，全是為了他的創作需要。而且它們還有等級之分，他最喜愛的珍石被藏在臥房內，天天可以親近把玩，相擁而眠，次愛的則放在客廳，供訪客、好友賞玩，一般的就隨意擱在角落，或賣掉或送人。他第一愛的是「石之黑者」的梨皮石，因為它的黑正是他版畫的主色，他感覺那是一種「靜穆」的美感。而有些石頭上面佈有石英質的白色紋理，竟與他版畫中白色的「裂罅」不謀而合，石頭真的是他源源不盡靈感的來源。甚至他遠征外島或越洋跨洲旅行，雕塑家謝棟樑曾和他於一九九○年專程去印尼尋找石頭，也為了創作的靈感。

●有一次他在澎湖島撿石頭，隨興賦詩一首「海碧天青一棹航，此身宛在水中央，神仙自是海山住，乞得石頭載滿筐。」這位「撿石耳叟」真是嗜石如命，有一回漲潮他還拚命撿，差點沒命。可是每當撿到滿意的奇石，他簡直比中頭獎還興奮。甚至不惜重金買石，數萬元一顆，仍是捨得花。他總認為種花蒔草需要施肥澆水較麻煩，玩石則不必費事，如果意外撿到好石，還可以發財。而他也神通廣大，居然身兼中市、中華、愛石、大里樹石會與澎湖等五個會的石頭顧問及「八風禪石會」會長。

●石頭既被他喻為「上帝的雕塑」，與他親自組合的焊鐵雕塑還真是脫不了關係。他喜歡的石頭，雖有方形，然大部份都是渾圓的造形。這與他在雕塑上常使用漏空的圓洞，或實體的圓面，道理一致，幾乎無圓不成雕塑。而石頭渾樸的質感，有的溫潤光潔，有的皺紋連連，千變萬化的天雕紋理，是大自然時間淘洗下的痕跡，不正與他常選擇的廢鐵、殘木的自然腐蝕的天然肌理一致嗎？

●陳庭詩在雕塑上堅持材料的本質和不加雕琢的外表，也在他的石頭中呈現，那自然中神奇幻化的怪石古岩，與科技時代裡的工業廢物，都在他的生命裡一一邂逅，像風飄來，水流去，無須言說，不必刻意經營，他的焊鐵雕塑自然地展現出粗拙又細緻的質感。「鐵石為侶」正說明了鐵與石在他生命中的地位。

上帝的雕塑

　　造型自然無人工刀斧痕的石頭是陳庭詩撿石的主要原則，而他欣賞石頭也一如他的創作一般，是以石頭本身自然天成，千變萬化的形色與紋路為主。他覺得賞石的人應該重視石頭的獨立性，若加以附會為形似何物，就大煞風景了。

　　陳庭詩所欣賞的石頭是無相的，質樸的，自然的，內斂的，深沉的。對石頭的形與色的欣賞之道是「以一切形為形，以一切色為色。」這種賞石是心靈的大解放，也是賞石視野的大自由。不過，陳庭詩仍是最鍾愛黑色的梨皮石，因為它黑得靜穆，就像他版畫中的黑色天地。

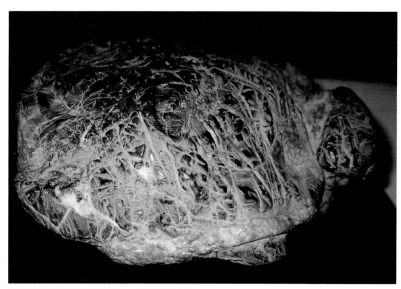

陳庭詩收藏的埔里黑膽石。（鄭惠美/攝）

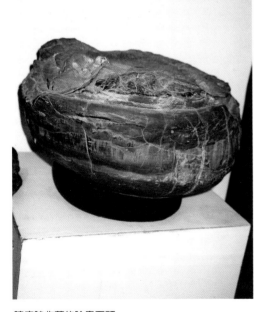

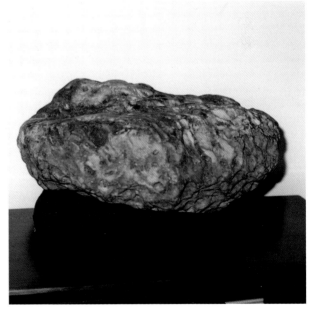

陳庭詩收藏的珍貴石頭

陳庭詩所收藏的珍貴石頭，其千變萬化的天雕紋理，與他常選擇的廢鐵、殘木的天然肌理一致。左上為台東黑石、右上為大陸浮雕石、左下為印尼龜甲石。（鄭惠美／攝）

七十七行詩

●一九九一年陳庭詩在廈門法院公證結婚，並在當地宴請親友，在台灣最高興的莫過於他的詩人好友周夢蝶，早在二十幾年前他就曾誇下海口向陳庭詩說，如果他結婚，他一定送給他一首詩，祝賀他告別單身生活。

●那知陳庭詩到老才開竅，他那首詩是七十七行詩，他之所以寫得那麼長，是因為陳庭詩七十七歲才結婚（以身分證上登記的一九一五年算）。這首長詩其中一段是這樣寫的：

信否？路是天下有心人
手牽手肩並肩
一步一步走過來的
看！我們的牛郎笑著
把草鞋與牛鼻袴頂在頭上；
打一個十字結
用織女的香羅帶
將織女的繡羅襦、紫玉釵

玉珮和玉梭，頂在
頭上的頭上。

●周夢蝶以七十七歲的牛郎與四十歲的織女，譜出愛的詩篇。早年他曾經問過陳庭詩，如果他要結婚，他的條件是什麼？當年的他，毫不猶豫地寫著：「第一要年輕貌美，第二要能欣賞我的藝術。」時隔幾十年後的他，不知是否仍有所堅持？

陳庭詩與周夢蝶同是隻身來台，兩人都在孤絕中咀嚼人生滋味。（洪龍木／攝）

當急驚風遇上慢郎中

藝術家陳庭詩和詩人周夢蝶，一個是急驚風，性急，行動快速，內在的爆發力像個小活火山；一個是慢郎中，說話慢、吃飯慢、寫詩更慢，一切都慢條斯理，如此一快一慢的兩個人，竟能相交四十年，其間必然有他人無法體會的會心一笑吧！

陳庭詩外熱內冷，周夢蝶外冷內熱，冷熱之間，兩人還真找到心靈交會的平衡點。陳庭詩的畫作或雕塑，周夢蝶常常是最先賦詩予以高度讚賞的人，就連他晚年的力作「結婚」，他也拼著老命，作了一首七十七行詩相贈。而每當陳庭詩開畫展，他更是不敢怠慢，第一天就準時報到，也不敢早退，只怕老友會生氣。陳庭詩在八十畫展時，送給周夢蝶一首名字詩聯：「夢回枕上詩初就，蝶舞花叢興正酣。」周夢蝶總算得到回報了。

陳庭詩曾為周夢蝶畫過畫像，只是畫得不成功，卻還以周夢蝶常說的一句話調侃他：「你看你的，我看我的。」意思是說：「你看你的書，我看我的女生。」原來周夢蝶在武昌街擺書攤，是為了欣賞女生的小腿。陳庭詩還常說的一個故事是「糊塗大兵退伍記」，就是調侃周夢蝶的慢動作，有一次部隊移防，中途休息時，周大兵在草叢一蹲，當他再站起來時，火車早已不等他了，周大兵就「自動」退伍了。周夢蝶後來一再辯稱：「不不不，是他記錯了！」他並沒有誤了火車，只是軍中的長官看他身體太差，反攻大陸會成為國軍的包袱，被勸退伍的。

儘管故事的真相撲朔迷離，兩人相知相惜的情誼，仍是永世不移。一九九四年（甲戌），陳庭詩在大酷暑中揮毫書法一幅贈老友，詩云：

> 海上飄零感二毛，盈盈珠淚記橫波
> 臨歧更有叮嚀語，日課勿荒寫密多

陳庭詩與周夢蝶兩人同是千里迢遙渡海來台，特別能體會天涯淪落人的心情。周夢蝶一九四八年隨軍隊來台，一九五九年起在台北武昌街擺書攤維生，直到一九八〇年因胃病而結束，他的現代詩集有《孤獨國》、《還魂草》、《約會》、《十三朵白菊花》，是結合詩學與禪學的力作。

澹泊素靜的兩人都是城市的大隱者，兩人都在孤絕中咀嚼人生滋味。陳庭詩仍不忘叮嚀喜愛佛法的摯友多寫《般若波羅密多心經》。兩人流放、飄零台灣的獨特歷史經驗，積澱出生命創造的泉源，在不畏離根、離葉的苦楚中，兩人不約而同在藝術上開出奇花異果。

陳庭詩與周夢蝶相交四十年，彼此惺惺相惜。

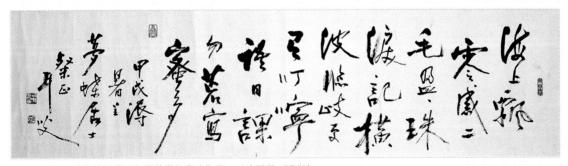

一九九四年，陳庭詩贈予好友周夢蝶的書法作品。（徐翠蓮／提供）

迎得香車緩緩歸

●這對三生有幸的牛郎、織女終於手牽著手走向紅毯的另一端。在福建家鄉悄悄成親的陳庭詩，原先只是想找位秘書協助處理事務，沒料到大陸的親屬卻直截了當地說：「找秘書，不如找個嫂子。」於是他弟弟便請隔壁新娘的表妹當紅娘，將她表姊與陳庭詩兩人送作堆，本已無結婚打算的他，終於娶了一位離過婚的新娘。

●妻子與他同鄉，聽得懂陳庭詩的福州土話，他們一起去雲南、貴陽、廣西旅遊，又攜手走過福州、廈門、杭州、上海。這樁婚姻，外界多不看好，兩人年齡的差距，畫家的怪癖及缺陷，也令她很困擾。只是人心不是一塊冷鐵，愛情更容易在荊棘之道開花。

●曾在抗戰時期談過一次戀愛的他，因為戰亂，兩人各奔東西沒有結果。來台後他參加現代版畫會、五月畫會，一些熱心的朋友還要幫他與吳昊的一位女學生湊合，可惜機緣未成。他漸漸有名後，身邊常常有仰慕的年輕女孩相陪，然而大多維持友好的關係而已，雖然也有一位年輕、美麗相知相惜的紅粉知己，兩人通信無數，是他心靈最甜蜜的歸依，可是他終究把這份神秘且熾熱的情感，珍藏起來，無法於今生成全。

●這是他第一次結婚，朋友看他喜形於色，問他結婚的感覺如何，他提筆羞澀地寫著：「單身生活已習慣了，現在多了一個人，一時還不太適應。」雖是不習慣，一切的甜蜜盡在不言中。

●生命那麼艱難，在白髮暮年，終於有人關懷他、扶持他，讓他在情感的灰燼中又出現火花，重燃熱情，怎不令他痴狂？叫他感動？更不可思議的是，在婚前他們兩人又在福州火車站不期而遇，這不是千里姻緣一線牽嗎？

●情愛總是最美的煉獄，妻子不在身邊的陳庭詩，把他內心的秘密悄悄地透露在書法詩作中。

腥毫屏風畫杉枝，巴山夜雨漲秋池

相逢何必曾相識，恨不相逢未嫁時

這首集句詩作寫於壬申（一九九二年）大暑（七月二十三日），誰能解相逢太遲之苦，誰又能解恨不相逢未嫁時之惆悵？

一九九二年陳庭詩於「詩人的迴響」個展留影

陳庭詩結婚宴客照（邱忠均／提供）

陳庭詩與妻子合影

●一年後的九月二十八日新婚妻子終於首次來台探視陳庭詩，正巧是雄獅畫廊為陳庭詩舉辦「詩人的迴響」個展的最後一天，許多好友齊聚慶祝，詩人周夢蝶等至友贈字帖又朗誦賀詞，伉儷倆並同時切下寫著「小別勝新婚」的蛋糕，為畫展劃上完美的句點。

●之後，兩人回台中，偕手打造溫馨的家，這個家第一次有了女主人，陳庭詩直覺是「紅粉憐才」。十月十四日適逢妻子的生日，他歡喜地賦詩一首，寫下綿長動人的情意與祝福。

●「迎得香車緩緩歸，卻教細語說痴肥，心香一瓣無量祝，福壽綿長共月輝。」

詩與畫的交會

「陳庭詩畫展－詩人的迴響」是一九九二年在雄獅畫廊所舉辦的一場詩與畫的交會。陳庭詩展出以壓克力和版畫為主的抽象畫，而詩人好友們則就他的作品賦詩。抽象的形、浪漫的色在詩人周夢蝶、洛夫、張默、向明、周鼎、碧果、辛鬱、管管、羅門的詩中，迸放出情感的火花。詩人天馬行空的想像力與敏銳的感受，藉著文字訴說他們的賞畫感懷，讀來真是詩中有畫，另有一番光景。如陳庭詩的「92-11」作品，辛鬱作了一首「運行的臉譜」與之呼應：

天搖
地動
在滅寂之前
有一方巨石
獨來獨往
白色的精液
化為烈燄
迸射而出
森森然一隻獨眼
逼視無垠的廣寒
啊兀自運行的臉譜
觸目驚心

陳庭詩的個展將詩人與畫家齊聚一堂，一九九二年攝於雄獅畫廊。
右起辛鬱、陳庭詩、碧果、張默、周夢蝶、管管、周鼎、向明、洛夫。

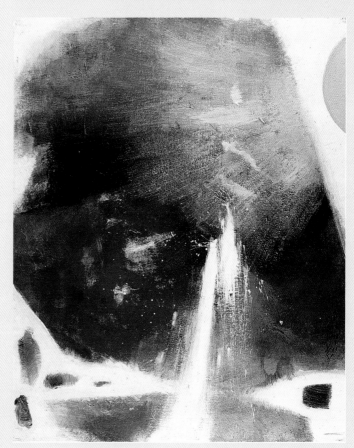

陳庭詩 92-11 1992
布上壓克力 100x80公分

為孫立人將軍造像

　　自從一九五九年陳庭詩加入「現代版畫會」後便很少再刻寫實的版畫，而這幅一九八九年他所刻的「孫立人將軍像」木刻版畫，逼真寫實，一如回到三○年代時他所刻的「高爾基像」。為了木刻版畫的傳神，陳庭詩與許逖兩人同赴孫府為將軍作了不同角度的速寫與攝影。最後陳庭詩依據一張孫立人將軍的側坐照片刻製，與他們兩人見面時，孫將軍削瘦的臉龐身材迥然不同。

　　陳庭詩把這位在第二次世界大戰時，率領中國遠征軍在緬甸戰役大捷的最傑出的中國將軍，刻繪得極為傳神逼肖，連歲月的痕跡都刻劃在飽滿的臉頰上，眼神炯然。同時他又以書法題上詩一首：「忠心昭日月，赤膽叱風雲，史召春秋筆，兆民仰戰勳。」表達他對這位在抗戰時期真正喋血衛國功在歷史的英雄，卻身受冤誣，遭軟禁幽居逾三十年的孫將軍其人格與勳業的衷心欽仰。

陳庭詩與孫立人合影

陳庭詩根據這張孫立人照片，以寫實風格製作版畫（右）。

●只是要跨越時光門檻，重回純真年代，能有幾人？人間事，到頭來，似乎都有不能化解的辛酸。當那位美麗的新婚太太第二次來台探親，不像上次二個月，只住了五天就走。這次太太甚至罵他「一窮二白」，氣得奔回大陸，陳庭詩頓時夢中驚醒，才了解到「大陸女人之拜金迷，難於想像。」只可惜相伴的人，沒有能力承受這一份福，只好悻悻然地離開。或許只有靈慧的女人，才能欣賞他那份藝術家的真性情與他的破銅爛鐵。也許人的一生只能浪漫一次，是最初的也是最後。可惜他們的情未到深處，卻已轉薄，他仍有不捨的企盼，只是喚她不回，他請她來台，她居然提出要十萬美元的養老保障金，令他痛徹心扉。聚少離多，是命？是幸？

●情感的缺憾，任他如何耗盡心思去焊接，成形後仍是一塊冷鐵，不是一件雕塑。唯一能給他熱的，不是伊人，是他自身對藝術的夢，只有未竟的夢，讓他在飽經風霜後，猶能舉頭對蒼天一笑。

鮮事一籮筐

●晚年，陳庭詩住院，躺在國軍台中總醫院，性急的他老是嫌點滴滴流得太慢，乾脆趁護士不在時，自己動手調快，等護士發現時，告訴他：「點滴不能再調了，數量已經滴過頭了。」他急忙在紙上寫著：「我也怕點滴如手銬把我銬住。」（陳庭詩手稿）

●陳庭詩成名後，許多女孩子找他，他卻一視同仁。其中有一位女孩年輕也貌美，常去看他，有時也幫他做飯、掃地，兩人也一起逛街。有一次周夢蝶與他們兩人在明星咖啡屋聚會，周夢蝶點森永牛奶，女孩也跟進，豈料陳庭詩竟調侃女孩：「你那麼大了，還沒斷奶？」真是一語雙關，連周夢蝶也說進去，只見那位女孩在桌下用腳踹他。（周夢蝶）

●陳庭詩晚年要買台中縣太平鄉的房子，到銀行貸款，銀行居然拒絕貸款給他，說他人老又無子嗣。陳庭詩在紙上寫著：「這那是國寶？尊老？」（陳庭詩手稿）

●在台中有一位美術老師年近六十歲才結婚，新娘是新郎的學生，陳庭詩便以雙方的姓為詩聯，作為賀禮：「勝南面為『王』，有入室弟子，蒙芳心所『許』，成上床夫妻。」許多賓客看了哄堂大笑。（陳庭詩手稿）

●當有人按鈴，聽不見聲音的陳庭詩怎麼辦呢？搬到台中後，在友人的協助下在家裝了閃光燈。鈴一響，燈便會閃。有一次幾個朋友帶了麻油雞去看他，按了半天的鈴沒回應，她們只好向隔壁鄰居借木梯翻牆爬入院子，又爬上二樓的外牆窗戶叫他，仍沒回應，他正在看電視，是背對著他們，折騰了半天，陳庭詩才在稍歇的螢幕反光上發現他們拼命揮手的身影，才發現了他們，開門讓他們進來。（徐翠蓮）

●台南的億載金城是被清廷詔命為欽差大臣的沈葆楨光緒元年視師台灣，渡台督辦軍務後所建。為鞏固海防他聘請法國人在安平的南方建造西洋紅磚建築，四周有稜堡，城外有護城壕，城上有大炮的億載金城。有一次朋友帶陳庭詩到這個台南市的一級古蹟去玩，入門時只見他口中唸唸有詞，頑皮地在紙上寫著：「這是我曾外祖父沈葆楨所建的，我來參觀還要買門票？」（侯聰慧）

●有一次台中舉辦人體彩繪，陳庭詩應邀參加，只見他畫到模特兒重要部位，筆便閃回去，又畫啊畫啊又畫到重要部位，他老人家想看又不好意思看，又把筆閃回去。（謝里法）

●陳庭詩與朋友在路上見到一位拾荒老婦，他不禁發出感嘆：「這老太太怎麼這麼可憐，沒有小孩照顧啊！」朋友見狀，不禁大笑，頑皮的在紙上回寫著：「你自己還不是一個人，沒小孩。」（李維菁）

●有一晚在椅上睡醒，陳庭詩忽然見到佛祖有五色光，他一連看了兩次才消失。他不敢告訴別人，因不知是否是自己的幻覺，而且他也怕傳出去之後，許多人會來膜拜。

（洪龍木／攝

（洪龍木／攝）

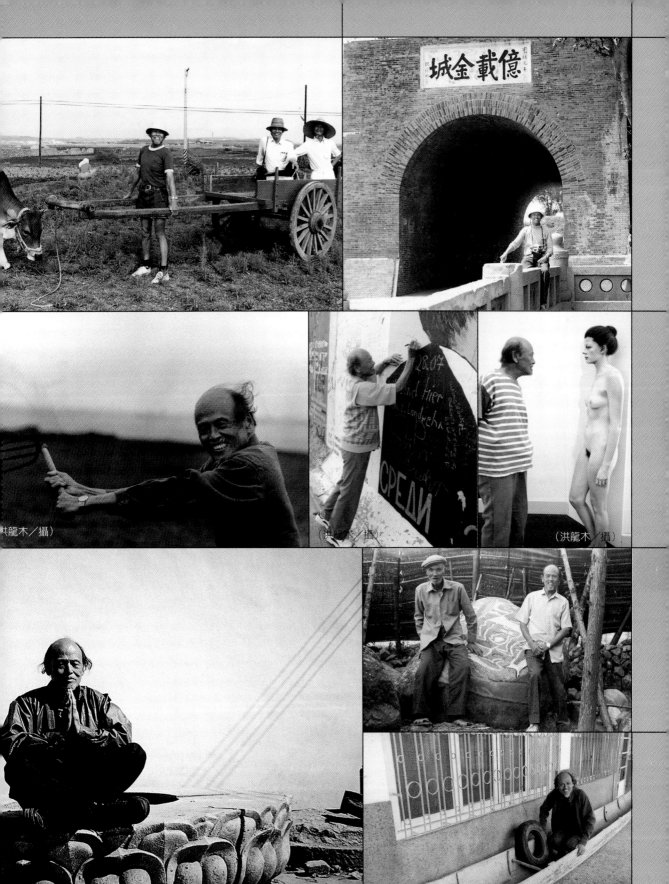

億載金城

（洪龍木／攝）

（洪龍木／攝）

（洪龍木／攝）

由燥而潤，人書俱老

●陳庭詩自幼生於文風鼎盛的福建，加上祖父是前清進士，父親是清末秀才，母親又是杭州望族，他的書香世家，使他從小喜好詩、詞、書、畫，也從小練字，培養出典型的文人藝術家氣質。他所習的碑帖主要為顏真卿的《爭座位帖》與趙孟頫的楷書，及鄭孝胥的行書，最後自成一體。他的書法蒼勁有力，一如他的個性率直耿介，他常以書法書寫自撰詩句，而警界朋友都盛傳擁有陳庭詩的對聯，都會升官。甚至有一年陳庭詩未為他姑丈寫春聯，致使姑母大病一場，姑丈要求他年年一定要寫。陳庭詩不禁懷疑起自己的神通本事。

●陳庭詩一九八○年以降的書法，點畫使轉之間，開合有致，粗細富變化，只因性急使然，用筆出鋒多於藏鋒。然而九○年代晚期的書法，已愈見含蓄，愈入化境，那幅澎湖外島的撿石詩作，寫得雍容自在，筆筆飽滿溫潤，已無燥火之氣，真正達到人書俱老的境界。

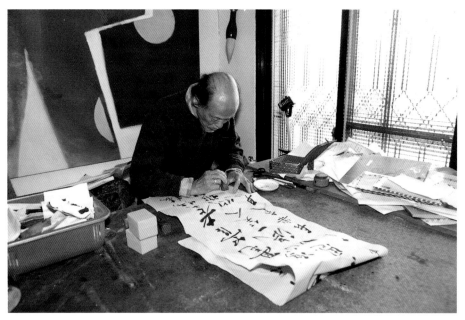

作詩寫字是陳庭詩長年來抒情遣興的嗜好。

陳庭詩 惜福

海碧天青一棹航，此身
宛在水中央，神僊自
是清岫住，浮石頭
載滿筐 澎湖外島
拾石有笑

陳庭詩於澎湖歸來揮就
的撿石詩作

懷鄉衷曲盡在詩中

●陳庭詩雅好古詩，他所作的傳統絕句、律詩，詩人周棄子時常對他鼓勵有加，但也要他多作推敲。陳庭詩八歲即失聰，卻能作詩不輟，殊爲不易。若不是他生性聰敏又好學，在八歲前已讀完千家詩，熟背平仄、音韻，否則今生將無以作詩自娛。他的詩常發表於《民族晚報》。

●一九九〇年（庚午）他將回鄉祭祖與旅遊大陸各大名城及故國山河探勝尋幽的諸多感懷，化爲詩作，題爲「大陸紀行」，又意猶未盡再作「續大陸行十六首」，詩中大都充滿懷鄉憶舊的綿綿情思。例如第一首「十四叔故宅」：「骨肉流離已可悲，人天永隔更長思，欲尋門巷烏衣宅，腸斷緘書誡姪時。」描寫他尋找舊時十四叔的官府宅第，卻已人事全非，叔叔與他已天人永隔，叫他哭斷腸，卻憶起當年叔叔的訓誡。另一首

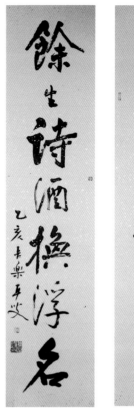
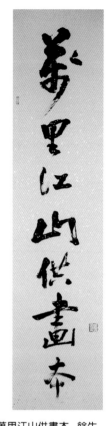

陳庭詩筆下的對聯「萬里江山供畫本　餘生詩酒換浮名」。對聯的意境，氣勢十分雄邁，卻隱含著幾許灑然的蒼涼。

「平生不落尋常淚，一念慈暉淚滿襟，劫火未摧吾母照，人間今信有天心。」訴說他在杭州拾獲先母遺照，眞是托天之福，未被戰火摧毀，只是睹物生情，不禁淚流滿衣襟。而寫重慶山城則是：「八年烽火舊山城，歷劫人來認戰京，多少中華好兒女，拋頭灑血作哀兵。」離開故鄉四十餘載的陳庭詩，回鄉已是人人稱公的髮稀老人，令他撫今悲昔，湧現無端的悲嘆。

錢塘許積厚軒老屋

陳庭詩杭州外婆家一九九三年五月九日「錢塘許積厚軒老屋原址紀念碑」揭幕，紀念文由小說家高陽撰述，他是第十五世孫，碑文大字則由十六世外孫陳庭詩書寫。

陳庭詩於碑前留影。（周夢蝶/提供）

台灣，只求苟全性命於亂世，把門雙掩過著清靜無擾，無須點燈的生活。

浮海無家客，投荒有髮僧，

維摩方丈室，隱几不然燈（病中）；

欲去何從去，言歸不是歸，

苟安全一命，畏事掩雙扉（病後）。

●壬申年（一九九二）的一首詩作

應有流離入畫圖，卻教禿管笑今吾，

卅年隔水飄零鳳，幾度深宵泣夜烏；

兒戲殘棋終一局，民歌昇世待三呼，

扁舟容詩持竿去，跡沒煙波是釣徒。

●戰火無情，讓多少人飽受流離之苦，成為天涯零落的時代孤兒，兩岸隔離四十載，滄桑的心境在返鄉之後，可堪慰安。而何時才可駕扁舟，逍遙垂釣，昇平之世仍是兩岸的中國人心中的至盼。

●乙亥年（一九九五）的一場病痛，讓他更洞澈生命的無奈、無常，「移居」詩作，道出他的晚年心境，他感悟一生的際遇如帶髮的僧人，渡海來台，客居

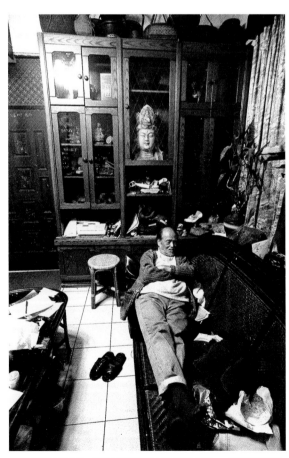

陳庭詩獨居陋室，過著清寂如僧人的恬淡生活。（洪龍木/攝）

●這就是他寂靜的生命情調，減法的人生哲學，他獨居過著清寂如僧人的恬淡生活，讓紛擾飄蕩的心情歸零，傾聽自身心靈的真摯呼喚。活著，不為什麼，只是去做，做版畫，做雕塑，畫水墨，畫壓克力畫，寫書法，作詩、篆刻，他樣樣做，拼命做，非常人所能，即使已經年過八十，他仍獨自撿拾廢鐵，搬運石頭。他一生在不堪的苦澀中成長，卻呈現出柔韌不屈的剛強生命力。也許在移居他鄉，撤離原鄉，身體流放異鄉之後，在紛離的世局中，苦修自己，在寂寞的境地裡，才使人淬煉出美的品質、藝術的大氣。

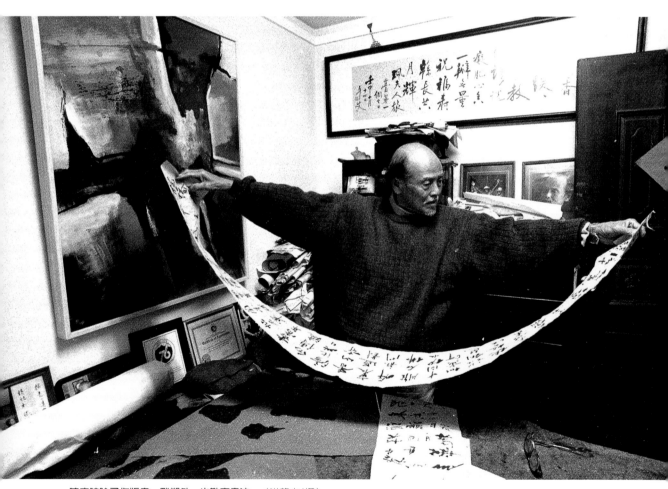

陳庭詩除了作版畫、雕塑外，也勤寫書法。（洪龍木/攝）

作品列入《二十世紀的藝術》

●當生命逐漸苦澀回甘，晚年的他卻因不斷彎腰做雕塑，傷了後頸椎，看了許多中外醫師都束手無策，甚至看密醫，替他點穴道，以保持血脈暢通，只見他滿面紅光，卻痛得眼淚直流。但他又閒不住，仍做小件的廢鐵組合，再由焊工焊接成雕，他仍一再自我期許「要光榮不要命，而且要繼續在國際上爭取榮耀。」

●繼一九九八年陳庭詩被邀參加西班牙「鑄造一個空間」巡迴展後，一九九九年陳庭詩的焊鐵雕塑「約翰走路」(1987)，被列入西方一本記載一九○○年到一九九九年百年藝術史的《二十世紀的藝術》書中，其中提到「鐵與空間大師」，陳庭詩與西班牙著名的雕塑家奇利達(Eduardo Chillida)及法國著名的廢金屬雕塑家塞撒(César Baldaecini)同列其中。而陳庭詩是唯一被列入焊鐵雕塑的亞洲藝術家。

●二○○一年九月高雄美術館推薦陳庭詩的焊鐵雕塑「塔鼓」，參加在威尼斯舉行的「OPEN 2001 國際雕塑暨裝置展」，獲得國際著名藝評家皮耶的讚賞，稱許他把後工業的鋼鐵材質表現出如詩意般的意境。雖然他的雕塑，形式、技法與理念來自西方，不似他的版畫非常具有東方的美感與原創性，然而他的雕塑仍然融入了東方的有機美學，形成與西方追求純粹抽象構成的雕塑，大異其趣。

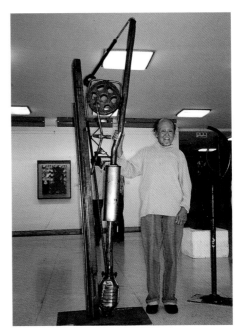

陳庭詩的作品「塔鼓」二○○一年參加國際雕塑展，獲得國外藝評家的好評。

陳庭詩與劉其偉都是福建人,都是非學院出身,兩人都勇於嘗試許多不同領域的創作。

劉其偉去世前一個月,我曾問他為什麼畫「向陳庭詩致敬」(1991)?因為他致敬的對象都是國際大師如畢卡索、布拉克、夏卡爾、克利、米羅,未見他向國內的藝術家致敬。豈料劉其偉卻率真地回答:「其實我的作品『偷』了許多陳庭詩的風格,我很敬佩他非常堅持,在抽象畫的領域裡不斷地探索!」

劉其偉晚年因病,聲音沙啞,我與他開始筆談,他竟在紙上幽默地寫著:「中華民國又多了一位陳庭詩!」兩位畫家分別於二○○二年四月十三日、四月十五日,不約而同,紛赴天堂,繼續在藝術上探險闖蕩。

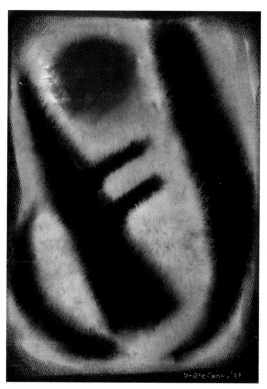

劉其偉 向陳庭詩致敬 1991 水彩・粉彩・紙 40x28公分

●同時,由於他非學院出身的背景,加上他個人理念的堅持,反而在雕塑上大大地跳脫出台灣學院雕塑的傳統規範,他是由現代版畫出發,走入現代雕塑,他的作品正在改寫台灣雕塑史。

●贏得國際榮譽的同時,他的健康也逐步在惡化中,二○○一年年底,他的脊椎神經受到巨大的壓迫,視力也更加衰退,不斷進出醫院,他仍相信自己會活到一百二十歲。

●二○○二年四月十五日凌晨三時,這位不但精通傳統書法、國畫、古詩,兼擅抽象水墨、壓克力畫,由早年的耳氏寫實木刻到中年全心投入現代版畫,到晚年埋首焊鐵雕塑,一生堅強、孤獨的藝術家陳庭詩,因器官老化,於國軍台中總醫院(原台中八○三醫院)辭世,享年八十七歲,留下近千件作品。早在二十年前陳庭詩在寫給友人的信中,已預見了他的晚境:「如能活到像齊白石、畢卡索九十多歲,那時不怕站不住

腳，只是千秋萬歲名，寂寞身後事。」

●他的好朋友依他生前的遺願組織「陳庭詩現代藝術基金會」，由鐘俊雄擔任董事長，並在他的故居成立「陳庭詩紀念館」，使他的藝術精神能永續流傳。對於這樣一位生前默不作聲，終生創作不輟，以原樸爲美，以古拙爲尚，淡泊名利的藝術家，他的一生眞是「大音希聲」，而國家似乎永遠欠他一個獎。

●在濁世的眾聲喧嘩中，陳庭詩一位帶髮修行的僧人，以超越苦難的悲壯意志，走完一生，他，是眾聲中的堅定清音，引人駐足諦聽。

陳庭詩位於台中太平市的住處，而今成為「陳庭詩紀念館」，開放給民眾參觀。

陳庭詩的好友遵照他的遺願，成立「陳庭詩現代藝術基金會」，並於他的故居設立紀念館。
（自左而右劉高興、張嘉興、鄭永斌、廖述昌、林育如、廖繼珍、鐘俊雄、洪龍木）

藝術家的家

　　藝術家的家，會是整濟乾淨或亂中有序呢？一個人獨居台中縣太平鄉的陳庭詩，他的家是三層樓花園洋房，有一個小庭院，是他的焊鐵雕塑工作室，樓上又加蓋一層儲藏室，有一個升降梯可以把在庭院焊好的雕塑運送到頂樓儲放。做雕塑、畫抽象畫、寫書法，又畫國畫的陳庭詩，似乎空間永遠不夠用，加上他又愛玩石又作版畫、愛收藏民藝品，他的家幾乎都被藝術品所佔據。生前他與一屋子的焊鐵雕塑及石頭長相左右，如今已成為「陳庭詩紀念館」，紀念這位生前默不作聲，終生創作不輟，淡泊名利的前輩藝術家。

陳庭詩珍藏的個人照

陳庭詩紀念館入口

三樓臥室

一樓大廳

二樓起居室，是小客廳兼書房。

頂樓上成排的焊鐵雕塑
二十二年來，陳庭詩創
作了約八百件的焊鐵雕
塑作品。

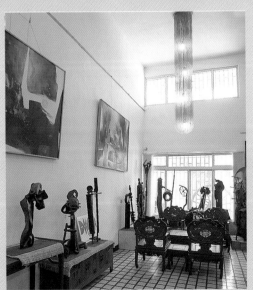

一樓大廳

三樓畫室
前方作品為陳庭詩最後遺作

一九八〇　六十五歲
・於台北「一藝術家畫廊」舉行「陳庭詩版畫水墨畫個展」

一九八一　六十六歲
・遷居台中太平市。

一九八二　六十七歲
・參與創立台中現代繪畫團體「現代眼畫會」。

一九八三　六十八歲
・於台北國立歷史博物館舉辦「陳庭詩版畫展」。

一九八五　七十歲
・於高雄中正文化中心舉行「陳庭詩版畫展」，於高雄帝門藝術中心舉行「陳庭詩鐵雕特展」。參展英國倫敦「中國現代回顧展」、德國「中國現代畫聯展」。

一九八六　七十一歲
・參展「中華民國水墨抽象展」、「現代眼86'展」。於台北「藝術家畫廊」舉行「陳庭詩水墨雕塑展」，高雄中正文化中心舉行「陳庭詩美術回顧展」。

一九八七　七十二歲
・參展「第一屆亞洲美展」。於台中石友會擔任顧問。

一九八八　七十三歲
・於台中市文化中心舉行「陳庭詩彩墨展」。參展「現代眼88'展」。加入台中市雕塑協會，擔任評議委員。

一九八九　七十四歲
・於高雄中正文化中心舉行個展。

一九九〇　七十五歲
・參展「中華民國現代美術巡迴展」。於高雄中正文化中心舉行「陳庭詩彩墨、書法、雕塑展」，高雄串門藝術中心舉行「庭院深深有詩情——陳庭詩個展」，台中縣立文化中心舉行「陳庭詩書畫雕塑展」。

一九九一　七十六歲
・於台中市立文化中心舉行「陳庭詩彩墨畫展」。參展台北「時代畫廊」舉辦的「東方、五月畫會三十五週年展」。

一九九二　七十七歲
・台北「雄獅畫廊」「詩人的迴響——陳庭詩個展」。

一九九三　七十八歲
・參展「兩岸水墨聯展」、俄羅斯「中華民國現代美術巡迴展」、「海峽兩岸雕塑藝術交流展」、台北「中華民國第一屆現代水墨畫展」。

一九九五　八十歲
・於台灣省立美術館舉行「陳庭詩八十回顧展」。加入「八風禪石會」。

一九九六　八十一歲
・參展台北市立美術館「一九九六年雙年展」。於台中首都藝術中心舉行個展。

一九九七　八十二歲
・於台中市立文化中心舉行「陳庭詩繪畫、書法、版畫、鐵雕展」。於台北「郭木生文教基金會美術中心」舉行「陳庭詩鐵雕與現代詩對話」展。參展法

一九九八　八十三歲
・參展義大利威尼斯麗都島「開放2001」。參展台北福華沙龍「版畫四君子展」、國立台灣美術館「10＋10＝21 台中—台北」、台中文化中心「動力空間版畫聯展」。

二〇〇〇　八十五歲
・於台中楓林小鎮舉行「陳庭詩小型鐵雕展」，台北「郭木生文教基金會美術中心」舉行「全方位藝術家—陳庭詩」展，台中首都藝術中心舉行「陳庭詩廢鐵雕塑展」。獲李仲生基金會現代繪畫成就獎。

二〇〇一　八十六歲
・於新竹智邦藝術節舉行「最美的發聲——陳庭詩個展」。

二〇〇二　八十七歲
・四月十五日病逝台中縣太平市。籌備成立陳庭詩現代藝術基金會，故居成立陳庭詩紀念館。
・九月台北市立美術館舉辦「大律希音——陳庭詩紀念展」。
・成立陳庭詩現代藝術基金會。

二〇〇四
・文建會與雄獅美術共同策劃出版《神遊・物外・陳庭詩》傳記叢書。

▼陳庭詩年表記事

年份	年齡	記事
一九一六	出生	·福建長樂人。
一九二三	八歲	·因意外失聰。
一九三八	二十三歲	·以「耳氏」筆名發表首幅木刻版畫於福建《抗敵漫畫》旬刊。·隨父親友人張菱坡習傳統水墨。
一九三九	二十四歲	·與宋秉恆共同主編《大眾畫刊》。·任「第三戰區司令長官司令部政治部」漫畫隊員，九月轉派該部「陣中出版社」編輯。
一九四二	二十七歲	·自一九三八年至一九四〇年止任福建省軍管區「國民軍訓處」及「政治部」中尉科員。
一九四三	二十八歲	·任「中華全國木刻研究會」函授班導師。
一九四四	二十九歲	·出任贛州「中華正氣出版社」藝術編輯，並於教育部「巡迴戲劇教育部隊」擔任繪畫及舞台設計，日軍攻陷贛州後，輾轉於模峰、贛南、贛東等地。
一九四六	三十一歲	·受邀擔任《和平日報》台中分社美編，主編《新世紀副刊》、《每週畫刊》及負責《環島行腳見聞》連載。爲《新知識》設計封面並畫漫畫。
一九四七	三十二歲	·於上海、南京參展第一屆全國木刻展。因二二八事件離台，受聘爲福州《星閩日報》編輯。
一九四八	三十三歲	·來台任職於台灣省立台北圖書館（今國立中央圖書館台灣分館）。應邀繪製「劉銘傳督建鐵路圖」。參加第一屆全省博覽會，並擔任《中華日報》副刊與《公論報》《藝術》副刊美編。
一九五七	四十二歲	·辭去省立台北圖書館工作。參與創立「現代版畫會」。首度獲選參加「第五屆巴西聖保羅雙年展」，之後陸續參加第六、七、八、十一屆。
一九五九	四十四歲	·於《建築雙月刊》第十二期發表創作自述〈版畫與我〉。
一九六四	四十九歲	·加入五月畫會。
一九六五	五十歲	·菲律賓馬尼拉「魯茲藝廊」、澳洲墨爾本「格羅斯里畫廊」個展。
一九六八	五十三歲	·獲韓國《東亞日報》「第一屆國際版畫雙年展」首獎。
一九七〇	五十五歲	·於美國舊金山「御岡畫廊」舉行個展。於台北耕莘文教院、台中美國新聞處、東海大學藝術中心、高雄台灣新聞報畫廊舉行「鐵雕巡迴展」。
一九七一	五十六歲	·獲中華民國第八屆畫學會金爵獎。
一九七二	五十七歲	·美國夏威夷「火奴魯魯藝廊」個展。於台北「藝術家畫廊」舉辦「陳庭詩版畫水墨雕塑個展」，「春秋藝廊」舉辦「陳庭詩版畫水墨畫個展」。
一九七三	五十八歲	·於美國紐約中華文化中心、聖地牙哥美術館舉行個展。
一九七五	六十歲	·赴美近兩年，受邀爲科羅拉多州政府議會大廈設計紀念華工移民開拓的大幅鑲嵌玻璃畫。於美國密西根州「安娜堡福賽畫廊」舉行個展。

感謝

本書的完成特別感謝下列熱情、熱心提供資料或作品圖片或接受訪問的畫家與好朋友們：

陳庭詩現代藝術基金會——邱忠均先生、謝棟樑先生、鐘俊雄先生、廖述昌先生、林育如小姐、鄭永斌先生、林輝堂先生、劉高興先生、張嘉興先生、陳姿仰女士、葛國慶先生。

林文海先生、林伯欣先生、李錫奇先生、洪龍木先生、侯聰慧先生、徐翠蓮小姐、台北市立美術館、國立臺灣美術館、梅丁衍先生、陳盈瑛小姐、葉榮嘉先生、郭振昌先生、石岡國小、郭木生文教基金會、典藏雜誌社及楊英風藝術教育基金會。

國家圖書館出版品預行編目資料

神遊‧物外‧陳庭詩／鄭惠美作 . -- 初版 . --
臺北市：雄獅，2004〔民93〕
面； 公分 . --（雄獅叢書；18-055）

ISBN 957-474-083-8（平裝）

1.陳庭詩-傳記 2.藝術家-臺灣-傳記

909.886　　　　　　　　93019496

雄獅叢書 **18-054**

作者	鄭惠美
發行人暨總編輯	李賢文
特約顧問	陳庭詩現代藝術基金會
責任編輯	葛雅茜
美術設計	曹秀蓉
校對	編輯部
攝影	林茂榮
製版印刷	沈氏藝術印刷股份有限公司
出版者	雄獅圖書股份有限公司
	106台北市忠孝東路四段216巷33弄16號
	TEL:(02)2772-6311
	FAX:(02)2777-1575
	E-mail:lionart@ms12.hinet.net
網址	http://www.lionart.com.tw
郵撥帳號	0101037-3
法律顧問	聯合法律事務所
初版	2004年11月
定價	NT600元